U0041431

文化

Culture,
in Progress

每天都是進行式

朱宗慶 著

【目錄】

以文化重新定位
台灣「加值島」

前中華民國副總統 蕭萬長

面對台灣繼往開來的關鍵時刻，厚植軟實力是迎向國際發展的重點。而文化的軟硬體建設即是建構國家軟實力的重要一環。所以，文化是台灣轉型的核心力量，透過台灣文化創意力的開展，不僅能提升產業的附加價值，其創意的能量，更能驅動台灣在世界發光發亮。

台灣的特殊地理及歷史因緣，讓我們發展出獨具台灣特色的華人文化，華人文化正是讓台灣成為充滿創意、洋溢幸福的「加值島」之重要利基。在台灣，我們不斷的追求創新、蛻變。尤其是文化人才、創意能量源源不絕，形成了文化創意產業發展的有利優勢。個人有幸見證並參與台灣經濟發展半個世紀，深感要推動台灣的「轉骨工程」，重新定位台灣成為「加值島」，文化藝術將是這個轉變過程中，成功與否的關鍵因素。而文化藝術要蓬勃發展，需要不斷累積厚實我們的文化底蘊，也需要包括政府在內的更多人來關注藝術的各項議題，才能藉各方力量為台灣激盪出一個有活力的環境。《文化每天都是進行式》從政策、專業領域、人才培育、藝術之於生活、美感

養成等各個層面進行探討，促進了各項議題的發酵。

　　我長期服務於公職，因各種場合，讓我和朱宗慶校長結識得早，也有機會一起觀賞演出、展覽，以及在研討台灣文創發展的相關論壇中交換意見。對於朱校長處事的用心與細膩，具高度創意的執行力，及卓越的領導才能，尤其是對文化議題的真知灼見，常常帶給我許多的感動及想法的觸動。舉凡創辦打擊樂團，推動兩廳院組織再造與改制行政法人，帶領北藝大成為國際知名學府……等，令人看見一個集打擊樂、藝術教育、藝術管理和文化行政長才於一身的藝術家。朱校長在藝術領域，一次次挑戰不可能的任務，為堅持理念，追逐夢想，總是集智慧與勇氣全力以赴，築夢踏實，這樣的精神令人敬佩。

　　在《文化每天都是進行式》一書，集結了朱宗慶校長對於文化政策、藝術教育、專業劇場經營，到人文、美學等諸多的理念與經驗，相信對從事藝術文化專業領域、藝術教育界、文化藝術推廣者、欣賞藝文活動的觀眾，乃至於為文化政策掌舵的政府官員來說，都具有相當的啟發性及參考價值，在此鄭重推薦。更祝福《文化每天都是進行式》一書，保有創意核心動力，以創意領航台灣，朝台灣文化加值島持續邁進。

蕭萬長

藝術美

探索生生不息的

前國立臺北藝術大學校長、作曲家

馬水龍

文化離不開生活，因為生活是藝術的泉源，人類從生活中發揮了驚異的想像力，創造了藝術美與文化內涵，這是何等的可貴。

每一個人都是社會的一份子，而對社會的關心與愛是必然的。這是人與人之間交流最深刻的方式，據此，凝聚了一個溫暖的核心，更豐富了人類的心靈，這一些都來自於藝術美與文化的感染力。所以說一個國家經濟的繁榮，科技的進步固然重要，但藝術與文化更不可忽視。

在三十年前，國立藝術學院（今國立臺北藝術大學）創校時，當時的北藝大創校校長鮑幼玉先生請我規劃音樂系的成立，我認為應該把擊樂列入正規教學。於是，商請當時還在維也納讀書的朱宗慶校長幫忙規劃這部分。學校正式成立之後，剛好朱校長也學成歸國，我便請他到學校任教，也期盼他為音樂系注入活力。果不其然，那時未滿三十歲的朱校長，下了課就是老師帶著學生到處去演出，去磨練，長期耕耘，不曾停頓，而當時所播下的種子及養分，現今都成了良田；後續也在他擔任音樂系系主

任期間，不斷的持續為台灣培養出許多優秀傑出人才，不僅帶動了臺灣擊樂的發展，也將各類音樂人才的培育成果延續且擴大。而其行政、管理長才，也讓他創立臺灣第一支打擊樂團、讓台灣打擊樂在國際上備受矚目；擔任兩廳院藝術總監、推動其行政法人化；擔任北藝大校長、帶領學校連年獲評教學卓越。他不僅是知名擊樂音樂家，在推動藝術文化活動及藝術教育行政的卓越成就與貢獻，令人感佩。

此外，朱校長也相當關切臺灣整體藝文環境的發展。他將從二○○九年以來，在報紙發表過，內容豐富，且具深刻的見解，共計三輯七十篇的專欄文章集結成書，以「文化每天都是進行式」為名，闡述他的音樂理念、文化觀以及對國內藝術、文化生態環境的觀察與建言，這都是作者多年來，從實際教學、藝術行政與推廣藝文之成效與貢獻，非常寶貴的經驗分享，值得我們大家喝采，也從「文化每天都是進行式」來探索我們生活中，生生不息的藝術美，很高興在此，特以推薦。

理性與感性兼備

公益平台文化基金會董事長

嚴長壽

像大部份的朋友一樣，認識朱宗慶都是先從舞台上的創作開始，而後則是在我參與台北燈會擔任主任委員時，每一次盛大的點燈儀式也總是在「朱宗慶打擊樂團」震撼的打擊樂中展開序幕。當然宗慶兄也像許多台北文化人一樣成為亞都咖啡廳的常客，但是宗慶兄真正讓我「另眼看待」的反而是在《總裁獅子心》一書出版後。

在眾多邀約之中最讓我意外的是來自朱宗慶的邀請，因為我從未想到一本以服務與人性化管理為主軸的書，竟會得到藝文團體的青睞？於是懷著忐忑好奇的心，我第一度與藝術家主客易位，形成了我在台上侃侃而談，而藝術家則坐在台下安靜聽講的場面。那次的演講大大拉近了我們之間的距離，從現場熱烈的互動，到會後許多團員的來信分享，自此，不單單宗慶成了我的好朋友，許多重要團員也與我建立了長年的友誼，那次的接觸讓我認識到不一樣的朱宗慶，一個重視管理、行銷、服務的藝術管理長才！

在我的印象中，在台灣藝文團體中，大多數身為藝術家的主事者普遍缺乏行政管

理經驗，而宗慶兄實為少見同時擁有行政管理長才、理性感性兼備的藝術家；這其中，特別以他在擔任兩廳院藝術總監期間，可說是充分表現了他注重細節同時又能跳脫傳統思維的特性。許多針對顧客端的需求他都格外用心，舉凡貴賓的接待動線、開設預先售票制度、計程車可直接開至兩廳院門口，停車場預付停車卷以加速疏散車潮、男女洗手間間數重新規畫調整……等，這些看來雖然事小，但卻是藝文設施管理極大的突破。

這種與生俱來的熱忱在他日後的每項工作推展中持續引導著，當然也包括他對社會的種種關懷，其中，對我個人更是在籌備公益平台文化基金會的初期，就蒙他應允參與董事工作且以實際行動協助花東部落返鄉計劃、比西里岸 pawpaw 鼓訓練計劃，及均一中小學籌備計劃……等。

《文化每天都是進行式》一書內文，有些是宗慶兄以一個藝術工作者對當下藝術活動的專業分享，有些是他對社會各種面向的觀察心得，更多的則是他代表文化界面臨的諸多問題，對社會與執政者提出建言與期許，在在都充分展現出宗慶兄對社會生態的關心，相信將帶給讀者另一種不同層次的思考與學習。

一見樹又見林

國立政治大學校長

吳思華

臺灣傳承歷史悠久的中華文化與獨特的在地文化，同時由於長期持續的開放態度，過去六十年亦接納了多元豐富的國際文化；相對於中國大陸與東亞其他國家，臺灣擁有更為堅實豐富的多元文化基礎與創新活力。近年來朝野都希望在這個基礎上積極發展文創產業，但進展卻不順利，箇中原因值得吾人關心。朱宗慶校長《文化每天都是進行式》大作其實提供這個議題相當清晰的脈絡線索。

文創產業是一個複雜的生態系，上游需要有深厚的文化藝術底蘊，中游要有一群喜歡嘗試、跨域整合的創意人，下游還需要有一個能將展演作品與服務系統完美組合的經營團隊。當然，最重要的是有熱愛美學、將文創視為生活一部分的廣大消費者。

因此，如何透過系統化的美學藝術與創造力教育，培養年輕朋友從小便喜歡藝文活動，直到長大後變成文創的支持擁護者與創作者，是臺灣文創產業能否成長茁壯的關鍵因素。

進一步分析文創產業生態系，社會大眾所接觸到的文化活動或創意商品多元而複雜，從表演藝術、交響樂團、電音三太子、童玩節到水岸咖啡都屬於文創的範疇，彼

此的表演形式、作品風格、運作方式或粉絲群眾都不相同；但是，不管哪一種範疇，其每一種類型、每一個環節，都需要長期累積的專業來完成，這些專業也許看似無奇、難以言傳，但卻是每一個活動、作品或演出成敗的關鍵。專業需要依賴每一位從業人員的創意、熱情與用心，但同樣也需要理性的思維、嚴謹的紀律和紮實的訓練相輔相成，而這些元素，就好比陽光、土壤、空氣和水一樣，需經由一環又一環的交互作用與加乘效果，最後才能綻放出最繽紛美麗的文創花朵。

支撐文創生態系運作的組織、機能與制度更是多元而複雜，從一個人獨立運作的個人工作室，到代表整個國家的中央政府都參與其中；其中還有小公司、大財團、社區、地方政府、基金會、行政法人、非營利組織等各種不同類型組織的參與。每一個組織的發展目標不同，其運作邏輯亦大不相同，如何讓這些組織建全發展、相互支援、共存共榮，則是推動文創生態系統運作另一項艱鉅的挑戰。

《文化每天都是進行式》一書是朱宗慶校長將他過去在報章雜誌上的專欄文章集結而成，每一篇文章其實對於上述的議題都有回應。朱校長不但是一位傑出的藝術表演家，更有豐富的藝術管理經驗，這本書中的每一篇文章，可以感受到朱校長對當前文創現象的深刻觀察，一次看完全書更可以讓讀者清楚領略文創生態系的複雜現象，是一本值得細細品味的好書。

吳思華

自序
文化每天都是進行式

剛接任北藝大校長的時候，同事曾建議我寫部落格，希望藉此媒介，和老師與同學建立一個相互溝通的管道。當時我心想，我幾乎每天都在學校，有校長室信箱也有個人信箱，找我並不難，互動上應不成問題。因此，在沒有感到迫切需要的情況下，我起初並沒有寫部落格的計畫。然而，過了一年多，同事們又再次鼓勵，並試圖說服我，他們認為我從創辦打擊樂團到任職兩廳院，以及在北藝大任教，已經累積了許多實務經驗，應該有一些觀點、想法值得和大家分享，同時也能藉此機會創造討論和對話的可能性。想了想，覺得值得一試，於是就開啟了部落格。一晃眼，這已是將近五年前的事。

這些年來，我每週更新一次部落格，至今未曾間斷。裡頭的文章，有一些是感受的分享，有一些是對大環境的現象，以及政策的觀察與建言，或者是將我曾公開發表過的文章做轉載。部落格經營一段時日後，聯合報找上我，希望我能在「名人堂」專欄寫文章；緊接著，中國時報也邀請我撰寫「藝術外一章」專欄。雖然，寫專欄並非我

的專業，但卻是一個可以和大家交流意見的平台，我十分珍惜這樣的機會，縱使再忙碌，也盡可能的盡力而為。

由於這兩個專欄的屬性有些差異，我自己心中也給了他們不同的定位。而在為不同專欄撰寫文章的過程，猶如我在人文藝術的理性與感性間，不斷的交錯、用不同的角度，全面性地思考各樣的議題。讀者的熱情迴響、各界邀約演講的盛情，帶給我的感動與驚訝，是意料之外的。然而，藝術文化相關議題能夠藉由大眾傳播管道露出或可因而得到各界及政府多一些關注，以及對民眾產生感染與影響，則是我個人做為藝文界一份子，一個終生難以忘卻的使命感。

自二〇〇九年七月開始在報紙發表專欄文章至今，算一算，已有四十個月；一轉眼，在媒體刊出的文章，也超過七十篇。因此，特別利用這次機會，將其中的七十篇整理集結，一方面留作記錄，檢視曾經觸動自己的心情點滴；另一方面，勉勵自己再接再厲，繼續在崗位上努力外，並以文字，和社會各界互動，交換意見、切磋心得。

《文化每天都是進行式》嘗試從多個面向來進行文化生態的觀察，針對藝術工作、文化政策和生活美學等領域所寫就的體察和時文，是一次累積，也是一份分享

──請讀者不吝指教。

朱宗慶

輯一　永無止盡的追求與實現

01

專業成就未來

專業是一種叫
用心和誠意的東西

在藝術領域或各行各業都有很多優秀的人才，當他們自信施展專業能力時，總是讓接受的我們常常難以具體言喻，卻有一種發自內心讚譽「很專業！」的感受。

但是，什麼是專業呢？隨著時代更迭、領域各異，對於「專業」的要求也不一，不過，大抵上都是要具備相當程度的專業知識、技能、素養和正面的態度，對於專業領域的所有新知永遠保持好奇心並不斷創新。

像是表演藝術活動，是許多元素及環節的串接，往往需要高度專業才能完成。比方說，國外有許多劇院仍舊保留專人拉幕的方式，不以機器控制布幕升降的方法來取代。專人拉幕時是帶感情的，隨著劇情起伏、當時的氣氛、演員的呼吸，來決定這個「升幕」、「落幕」該緩慢，該急促，起落時是否需有明快節奏，與劇情融合為一。

這些專業的拉幕工作人員絕不會小看自己的工作，相反地，他們一輩子就只專心做好這件事並致力做到最好，虔誠的態度令人崇敬！

法國陽光劇團也是中外表演團體的專業典範，是表演藝術「手工業」及「服務業」

的最佳結合。團員既是演員也是工作人員，為了追求最佳效果，他們捨棄大劇場，選擇自己搭棚、組裝舞台，設計只有六百席的座位，以利照顧好每位觀眾。當觀眾進入帳篷時，動線、劇場調度、觸眼所及的每個項目，都是他們服務的範疇。

而劇團的每齣劇在上演前都須經過至少五個月的排練，為的就是那次萬一，而當演員進入排練場時，也就是準備好的「演員狀態」。演出時，每一幕在或動或靜的圓盤舞台上呈現，工作人員隨著劇情節奏優雅流暢地挪移或旋轉圓盤，讓每一個角度的觀眾都能看到演員精確的情感表述，細微的表情、動作，屏氣凝神專注欣賞，感受到角色的感受。

管劇目、場地再熟悉，每一次的演出都可能出現不一樣的狀況，一萬次的排練，為的就是那次萬一，而當演員進入排練場時，也就是準備好的「演員狀態」。演出時，可見演出前後皆是一場精密的安排設計。

陽光劇團把「演員專業」與「觀眾服務」做到最好，予人「戲」與「生活」皆呈現了一種唯美、真實。我想這是因為他們將嚴謹的紀律及哲學思維內化成了工作和生活態度，方才呈現這樣平實動人的力量。

中場休息時，觀眾又可以毫無阻隔的看到、接觸到演員，享用由演員提供的小點心，自在地和他們聊天。因為精心佈置的食物區、化妝區、休息區就在另一旁的帳棚區，可見演出前後皆是一場精密的安排設計。

不只藝文界，各行各業都有很多專業例子，就以專業優質服務聞名的亞都麗緻飯店為例。亞都麗緻曾有許多國內外飯店界譽為創舉的做法，例如提供宛如量身訂做的服務，永遠都事先想好顧客可能需要的協助並做好準備，如顧客有任何需求，他們會

竭盡所能使命必達，不讓你期望落空。這樣充分關懷、照顧、尊重顧客的服務專業，是由亞都員工彼此協助、相互補位才能辦到的。

他們深信，每一位飯店員工都代表了整個飯店，他們就是主人，必須照顧好來到家裡作客的客人。他們也深知每一位顧客都是獨一無二的，所以會預先設想顧客需求並留下記錄，等到顧客下次入住時，會再調出你的喜好、需求資料，備妥一切，饗以同樣的體貼和細膩。

我想，正是嚴長壽先生以身作則，實踐「服務專業」的帶領影響，也是「魔鬼藏在細節裡」的具體落實，使得每一位住過亞都的人都成為亞都永遠的朋友。而這樣的「專業」三十多年來始終沒有改變，甚至影響了台灣所有的飯店業者，爭相起而效尤提升飯店服務品質，成為觀光台灣的一項驕傲。

當一個劇場工作人員、一個劇團、一個飯店做到這樣的程度，你很難不被打動，因為我們完全可以感受到這種包裝在精準專業下一種叫用心和誠意的東西，它們能直抵人心，留下美好的感動與回憶，讓我們永銘於心！

原載於二〇一〇年七月十六日《中國時報》藝術外一章

紀律是藝術工作者的基本功

一般人會以為藝術家講究靈感、創意，充滿感情，具有敏銳的觀察力與細膩的心思，重視精神層次的追求，才得以創作出動人的作品。感知雖然是藝術工作者必備的能力，感性也成為他們形塑與眾不同的獨特性所必備的特質，但這並不代表他們沒有理性的思維，缺乏紀律的規範。

以音樂表演為例，掌握好技術層面是首要條件。音樂也是一種時間藝術，一秒鐘細分為四等份、八等份，甚至三十二等份，都是常有的事，對於各種不同節奏變化，應能精準掌握，不能受到心情、情緒的影響，不管是一個人的演出，或是百人合奏，都必須遵循一定的規範後，才能去談音樂詮釋和情感表達。此外，在理性的介面上，表演者上台前的焦慮或在舞台上的緊張，必須面對和克服，想辦法轉化這種生理上的阻力成為鍛鍊基本功的助力，也就是紀律的養成。

表演藝術工作者在劇場內工作，除了必須對其環境和軟硬體設備熟悉外，因為劇場有舞台、佈景、燈光、道具、人員動線等要素，需有科學和專業為依據，來確保節目呈現內容，以及工作或演出人員的安全性。所以，紀律和規範的嚴肅性就等同作戰一般，都是為了讓演出盡善盡美，並對自己和觀眾負責。

法國陽光劇團、加拿大太陽劇團和台灣雲門舞集這些著名的表演藝術團體，雖然藝術表達的形式和載體不同，但他們都有令人崇敬的專業度，而這「專業」的基礎就是來自團隊紀律與對細節的要求，所有看似自然卻精準的呈現乃出自於平日嚴謹的排練，並將之內化成身心狀態和生活態度。表演藝術是勞力密集產業，講究專業分工和標準作業流程，無論是幕前或幕後人員，皆必須各司其職，以達到最好的演出品質。

我長期與藝術家一起工作，看到許多藝術家對工作投入，自我要求高，表達方式有時非常直接，毫無修飾，常常前一秒辯論爭執，但為完成作品、完美呈現，後一秒鐘拋開情緒，立即投入協作。這樣的執著和真性情放在舞台上時，就是豐沛的感情流露，但若沒有平時的自我要求與投入，我們又何能見到充滿感性的動人呈現。

不只在表演藝術，各行各業的佼佼者也把紀律視為生活的一部分。上個月辭世的廣告才子孫大偉，打破創意人生活作息不定的刻板印象，他認為做為一個創意人需嚴守紀律，有了紀律，人生的彈性才會大；他把生活體驗當做一種滋養心靈的生活習慣，因而做出許多雋永的廣告。

蘋果公司執行長賈伯斯，是一位深諳表演藝術精髓的演說者，每次的新產品發表簡報，就像一齣精心編排的舞台劇。永遠是黑色上衣配牛仔褲，賈伯斯知道產品才是主角，由他來「說故事」無疑創造出一加一大於二的效應。這位極具表演魅力的企業家為了五分鐘的簡報，至少要花兩天排練，說穿了基本功只有一個，就是不斷地練習再練習，最後達到理性與感性完美交融的結果。

或許有人會好奇，為什麼藝術家會有源源不絕的創意和想法，其實那些是來自平日廣泛涉獵、用心生活所產生的收穫，也就是一種紀律。當生命有了適當的習慣和管理，少了紛亂和繁雜，靈感就會在適當或不預期的時候出現，有時甚至看似無關的事，反而有最大的啟發；當基本的工作能力可以自動發揮出來，我們內心會有多出來的空間和自由，去做更有挑戰心智的發想。

作曲家陳茂萱教授說過一句讓我至今仍十分受用的話：「要讓音樂變得精采，必須先準，然後再不準。」意思是說，演奏者必須先全然掌握作品的每個細節，再去談詮釋和情感表達，也就是要先有嚴謹的理性，才能有絕美的感性，進而從技術躍升到藝術。陳教授為「紀律」和「藝術」下了精闢的註腳，也為藝術工作者的任務提供更清明的視野。

原載於二〇一〇年十二月二十四日《中國時報》藝術外一章

補捉藝術的永恆與浮動

在歐美，古典音樂的觀眾有趨向老化的現象，相對地，台灣的音樂廳經常可以看到很多年輕觀眾，使得我們的表演藝術市場呈現欣欣向榮的景致。可惜的是，這些年輕觀眾在離開校園後，能夠繼續且時常回到音樂廳的人有限，忠誠觀眾不足。

而台灣之所以會有這麼多年輕觀眾，主要原因在於台灣表演團體活躍熱情，藝文節目蓬勃，帶動了新觀眾的加入。同時，學校和部分縣市政府的文化局、教育局鼓勵學生進劇場，或是直接把表演藝術團體帶進校園，及推動藝術家駐校。

然而要留下觀眾，除要有吸引人的演出內容、好的節目品質，表演團體必須做好「觀眾關係管理」，來觸發觀眾對團體的「品牌認同」和「情感連結」。對團體而言，核心產品是節目、創意與服務，透過市場分析，開發累積觀眾。再藉各類媒體及資訊工具的運用，確保演出訊息送達觀眾、有效行銷並與觀眾建立情誼，以好的服務與互動維繫觀眾與團隊的關係。

在台灣，不僅穩定的忠誠觀眾不多，許多學藝術的人也並不熱中看節目，比例依戲劇、舞蹈、音樂的順序等而次之。經分析，可能的原因是，學音樂的人為了熟稔技藝，必須花費很多時間在個人練習或團體排練上，且有很多個別授課的機會，相對減

少了欣賞藝文的時間。加上，古典音樂歷史悠久，有豐富的典藏累積，影音品很發達，坊間多所蒐藏，故影響其進入音樂廳欣賞現場演出的動力。

不同於學音樂、舞蹈的人，學戲劇的人最常看各類型的表演。他們通常較晚確定志向，會選擇走戲劇這條路，熱忱是投入的主因，也因而對於所學會更全力追求。加上「戲劇」是人生百態的揣摩，他們更需要觀摩、接觸外界，接受刺激以觸發創作，所以學戲劇的人較常遊走專業領域之外，汲取靈感，享受激勵。

以往，很多人把出色的技藝就當成是藝術，爾後後人又更進一步的追求，以為藝術是一種經過深度「思考」及「感受」而產生美好創作的過程。我們經常形容精采絕倫的音樂、繪畫是「借上帝之手而產生的」，或是以「此物只應天上有」來讚譽，就是形容藝術令人難以理解的高超層次，不應為人類所創造，所以，把功勞歸給上天。

「思考」和「感受」正是讓藝匠變成藝術家的原因。藝術的境界是無止境的，如果只把「藝術」視為工作，只專注技藝的練習，不去感知捕捉藝術顯現於生活四周的永恆與浮動，如何讓藝術超越自我極限？

台灣表演團體、藝文節目的蓬勃活絡世界少見，台灣也有大批喜歡藝文的觀眾，如何不讓這樣的優勢曇花一現而能有所累積、甚至使藝文內化成人們生活的一部分，有賴表演團體、政府和教育三者的通力合作。台灣現在有很好的契機，只要好好把握，相信一定有很不一樣的結果！

原載於二〇一〇年十月二十日《聯合報》名人堂

藝術行政工作
不能只有熱情

早期的表演藝術團體成員，除了創作和演出外，必須身兼行政工作，左支右絀，蠟燭兩頭燒。經常自我調侃「女生當男生用，男生當畜牲用」，這話雖不雅，卻傳神地道出人力吃緊且工作繁重的情況。從事表演藝術工作，熱情很重要，但它的行政層面，往往與藝術很不一樣，猶如左右腦間的拉鋸。

民國八十九年，台灣有了藝術行政管理研究所，將國外行之有年的學科納入教育體系，逐步把藝術行政的知識系統化，讓不少的藝術行政工作者重返校園，進一步瞭解藝術行政的內涵，學習管理、經營、行銷、財務等相關專業課程。

然而，從藝術行政管理系所畢業的學生，真正能學以致用的，多半是已有實務經驗的資深藝術工作者。一般從學校才開始接觸藝術行政工作相關知識，畢業後就發揮所長的人，少之又少，這些未來的生力軍，需要一些磨練和經驗累積，才能貼近職場實需。

從事藝術行政工作其實相當不容易，除了環境生態與其他領域的工作有所差異

外，要對藝術熱愛、尊重與了解，還必須培養獨到的商業眼光，具備經營管理技能。

尤其，要具備的能力，已經跟以前不同；過去，只要熱愛藝術，具同理心，願意與藝術家一起打拚，就夠了。但是，那個時代已經過去。

現在，必須具備策略行銷、公關募款、領導統御、國際事務、會計財務、資訊科技等種種「基本」能力，最重要的是要能掌握藝術文化內涵、價值、特色，且具敏感度和判斷力。一個藝術創作展演，涵蓋初期的企劃製作與發想，行銷資源和通路的配置，活動期間的觀眾體驗和服務，到預算規劃、專案管理等，這些紛雜且環環相扣的工作，端賴藝術行政工作者對各項專業知識的高度整合與投入。

我常提醒有心從事藝術行政工作的人，外界的競爭相當激烈，許多國內外商管學院的ＭＢＡ學生，具備更豐富的經營管理學識和專業能力，只要能夠跨越藝術專業的門檻，相較之下，在就業市場上更具競爭力。並且，藝術行政是「藝術」與「行政」兩門學科的加總，一旦擁有跨界的技能和視野，是各界積極爭取的人才。

今年五月，文化部掛牌，除原有文建會業務外，移入新聞局、外交部、教育部之部分業務。文化部隨著事權擴增，需要更多、更合於專業需求，以及了解文化藝術且能跨域整合的升級型人才共同投入。然而，在現行政府文官體制下，編制內的人員仍需許多的學習與累積；仰賴國家高普考、特考所設的文化行政職系來取才，難符實需且緩不濟急；編制外的約聘僱人員雖可找到專業背景相當的人才，但未有升遷、培訓，無法留才。對此，未來的文化部，勢必要思考如何廣徵人才、擴大取才管道。

無論政府或民間，藝術行政是許多文化展演活動的重要推手，完美的藝術呈現背後需由精準卻繁瑣的行政工作支持。藝術行政人才，已相對稀少，熟手、高手更屬可貴。藝術行政工作者，不能只有熱情，須持續追求精進，擁有整合各項專業知識的能力，以合於時代脈動。

原載於二〇一二年八月二十六日《聯合報》名人堂

藝術工作者
應自創藍海策略

前幾年的暢銷書《藍海策略》，開啟了一股新風潮，顛覆了傳統以價格導向為獲利的思維，而改以價值導向的創新，開創全新市場及需求來做為競爭策略，使企業經營跳脫削價割喉的紅色海洋，創造屬於自己的市場，倘徉於一片蔚藍大海。

如果將這個概念運用在藝術領域上，其實完全契合了藝術工作本身所具有的市場區隔和獨特風格，也就是差異化，並追求極致，使作品臻於完美。作品是藝術創作者的智慧結晶，也是他們對於世界獨到見解與態度的投射；即便是在已分門別類的藝術範疇，同樣是演員、音樂家、舞蹈家、畫家……，但只要回歸到創作的本體，同質性並不高，作品仍然是彰顯團體或個人與眾不同的能力、思想和風格，若有過度刻意或過多他人影子，反而顯得賣弄做作或原創性不足。

藝術專業的養成，無論是學院派、師徒制或自學，在建立能力的初期，大家都站在同樣的立基點上，必須經歷磨練自己的技術，累積自己的經驗，成為和別人一樣甚至更加出色的階段，以超越同儕脫穎而出。

當時間拉長，藝術專業的知識、技巧、素養、能力俱足，且詮釋與風格一旦形塑，即成為藝術家的「個人識別印記」，具有他人無法模仿的「獨特性」，這就是藝術工作和企業「商品」不同，也是最具價值之處。不過，文化藝術市場和產品市場一樣，是個殘酷舞台，若無堅強實力，很快會被淘汰。

正在台灣表演的太陽劇團，是個兼具娛樂性與藝術性的表演團體，他們開創出獨樹一幟卻難以複製的表演形式。太陽劇團從街頭雜耍起家，成立之初就跳脫傳統馬戲團的框架，沒有動物，主要客層不是兒童，他們洞悉到當時沒有人瞭望到的藍海；馬戲團在多樣化娛樂的影響下，原本就是一個成長有限的產業，而且隨著動物保護意識的高漲，反對馬戲團利用動物表演的聲浪日益升高，另外，制式的表演橋段實在了無新意，乏善可陳。

太陽劇團徹底甩開同行競爭，另闢蹊徑，吸引全新客群——成年觀眾和企業團體，願意花高於傳統馬戲團門票費用，體驗前所未有的表演娛樂。太陽劇團讓體操、游泳、跳水等專業運動員成為表現肢體美感的藝術家，它運用精心設計的舞台、佈景、燈光、道具及融合神話劇情的歌舞製作，創造感官上的新體驗與尚未滿足的新需求，也建構難以跨越的競爭門檻，成為全球化的專業表演團隊，走上藍海的道路。

藝術工作的最大競爭者其實是自己，如何維持高水準的創作品質，甚至超越上一個作品，是藝術工作者永恆的功課，也就是先創造自己的「藍海」，在持續一段時間後，甚至必須思考突破原有的「窠臼」，擺脫舒適圈裡的安逸心態，不斷和自己搏鬥，

進行另一階段的創新。對藝術工作者而言，「與同業競爭並且求勝」絕對不是主要目標，「精益求精」及「追求生命價值」才是藝術工作者自我砥礪鍛鍊的終極目的。

當每一位藝術工作者以及每一個藝術團體，都因為價值創新而產生無法被取代的特色，各擁自己的一片藍海，藝文環境將進入蓬勃活絡、百家齊放的新紀元，進而擴大市場規模，也就是共好，一起把餅做大；藝術的領域豐富多元，所謂的頂尖或市場領導者，絕對不是只有一個，而是一百個、一千個，藝術藍海的大未來就因此而產生。

企業要追求永續經營，往往都要經過從紅海策略轉換到藍海策略的成長階段，藝術領域的藍海策略則著重持續提升自己，重新定義與發掘獨特價值；當文化藝術成為休閒娛樂的自然選項之一，讓來自生活中的人類文明和資產，再度回到生活裡，那該是令人高度期待的美好憧憬。

原載於二○一一年二月十八日《中國時報》藝術外一章

創業之路的啟發

廿六年前創辦樂團，憑著一股初生之犢不畏虎的傻勁和對音樂的熱忱，亟欲將音樂的美好分享給更多人，就走上了「創業」這條路。當時觀眾對打擊樂還很陌生，樂團的經營和發展在幾乎沒有前例可循的情形下，主要以歐美知名打擊樂團為學習標竿，期許在演奏專業水準上能與他們齊頭並進。

除了音樂的專業自我惕勵，建立樂團特色、尋求演出素材、委託創作、人才培育，乃至觀眾的培養和拓展，都是重點。當時打擊樂是新興樂種，觀眾的培養須從頭做起。樂團一方面追求登上國內外一流表演廳以及參與國際知名藝術節，同時為了讓台灣民眾認識打擊樂，也經常扛著樂器上山下海，到禮堂、廟口、操場、公園、古蹟……到處做推廣，希望吸引更多觀眾和深耕累積更多忠誠樂迷。

去年樂團成立廿五周年，回顧一路走來，赫然發現，許多曾被視為效法對象的知名樂團，竟已紛紛消失或淡出舞台，令人頗為震撼，感觸良多。

分析原因，主要是長期過度倚賴政府、人才培育斷層、缺乏觀眾培養。隨著政府支持減少，觀眾也跟著流失；或隨創團團員年紀漸長、出現疲態而後繼無人時，樂團能量消散，容易就此崩解。這些現象的啟發，讓我更篤定地繼續堅持創團時的理念，

深耕基層、追求創新，且義無反顧。

在歐美出現所謂過度依賴政府的問題，在台灣不曾出現。在國內，藝文團體要能維持運作與發展，政府的支持，雖只是少部分，但對團隊的生存，卻有關鍵性影響。

這幾年，台灣社會對藝文的重視漸增，但政府在文化事務投入上，對其屬性、需求、困境的瞭解，健全創作環境的營造，以及多元文化的發展，甚至補助政策和評審機制的格局與專業度，都有探討空間。因而，建立一個具公信力、且能有計畫培植團隊永續卓越的機制，令人多所期待。

基於現況，藝文團隊應厚植實力、培育人才、設法爭取更多忠誠觀眾的支持，才能達到目標與夢想。有人認為，愈資深的團隊，經驗豐富就好做事。雖然經驗寶貴，但想做更好、更多的事，困難就越多。如果要追求永續，絕不可能憑藉經驗就此安逸，反而必須企思突破框架，不斷面對永無終點的自我挑戰。雖樂團演出足跡踏遍世界四大洲、廿餘國，場次已達二千多場，觀眾破百萬，但每一天仍都有新的挑戰要面對、新的困難要解決，同時還要逼著自己走與過去不一樣的路，設法開拓新局面。

今年樂團決定到一個有上萬座位的場地演出，等於給自己一個非常艱難的功課。除須改造非為表演藝術設計的硬體設備外，節目內容和票房都是沉重的壓力與課題。要克服這些困難並不容易，但只要完成這項功課，我們將會走上一條不同且更為開闊的道路，會更無懼地面對未來。

創業雖不是一件輕而易舉的事，創業後也絕無法鬆懈，必須一直努力找出生存之

道。越來越多文創世代的年輕人，走向創業這條路，這是個讓人欣喜的現象——更多人擁有創業的夢想，會讓我們的社會更富趣味，也更具備活力。然而最有價值的，則是創業路上的種種辛苦與挫折，會「逼迫」懷有夢想的人，找到更有創意的答案。

原載於二〇一二年二月二十八日《聯合報》名人堂

找到方向
呈現專業的藝術總監

近年來「藝術總監」這個詞彙，廣泛的被運用，成為大家耳熟能詳的專業職銜，舉凡是與文化藝術有關的活動的領導者或是藝術把關者都會被賦予這個稱號。事實上，藝術總監的角色、定位非常靈活，在各個領域略有不同。

若把「藝術總監」這樣的職位做個簡單的分類，第一種類型是藝術活動的把關與品質保證者、創意及藝術方向的發展者。在以藝術為主體核心的文化機構或團體中，他就是最高的主事者，並由其聘任之行政、行銷、財務等總監（經理）來協助他達成藝術目標。第二種類型，則是純粹負責藝術內容，不過問行政面的事務，至於，機構的營運則全權交由上級主管來主導。第三種類型係針對某一個大型藝術活動、節目，由主辦單位特聘的藝術總監，主導單一系列節目或活動的創意，為藝術的走向定調、執行節目內容、把關品質，以及協調藝術層面的事務。

那麼，什麼樣的人才適合擔任「藝術總監」呢？首先，必須有豐富的創意、明確的定見及敏銳前瞻的藝術視野，而深厚的藝術專業則是必備的條件。以音樂、戲劇、

舞蹈為例，藝術總監對於各個年代、各個派別、各種思潮的藝術特色都必須掌握瞭解。由於帶領團隊成長發展也是藝術總監的另一項重要職責，因而，領導統合、知人善用的能力，有助於網羅專才，組成夢幻團隊，讓組織的運作發揮效能。

國內外知名的「藝術總監」很多，例如雲門舞集的林懷民先生。林老師是聞名國際的編舞家，負責為舞團編舞也監督排練，雲門的行政事務則由行政總監負責。林老師在書中自述，他的工作是找到一個方向，把舞者呈現出來。因此，林老師的角色，除了為舞團創作，把關藝術品質，也必須站在制高點，冷靜自持地為舞團判定看清發展方向，以清楚的願景、目標率領帶領團隊成員各司其職，發揮所長。

而國家交響樂團的音樂總監，除了擔任指揮外，也須綜理樂團藝術發展方向，並與兩廳院的藝術總監共同審議樂團年度計畫、預決算，以及負責甄選、考核團員表現等工作。當然，規畫樂團的演出節目，邀請客席指揮，訓練團員也都是他的工作範疇！

享譽國際的法國陽光劇團——亞莉安・莫努虛金，她是劇團的藝術總監、導演及靈魂人物，掌握、支配劇團的藝術方向，以及團員的生活、工作節奏。由於陽光劇團走的是集體創作模式，而莫努虛金就是這個模式的塑造和帶領者，驅動著所有的團員，循著同一方向前進，經歷每段排練過程，共同打造出每一部作品。

國內的其他團體，包括表坊的賴聲川、屏風的李國修、果陀的梁志民、舞蹈空間的平珩、國光劇團王安祈、台北愛樂合唱的杜黑等人，也都是傑出的藝術總監，帶領

團隊的表現各界有目共睹。另，有關藝術總監在國內劇場運用的實例上，經常被提及的是「兩廳院」。為能確保藝術專業發展取向，兩廳院以「行政法人」作為運作體制，並以藝術總監為法定代表人，組成專業團隊，負責法人經營管理相關層面事務。在組織設計上，另由各界賢達、專業人士組成董事會，行使審議或核定功能，以區隔與藝術總監之權責，彼此分工合作。

由於兩廳院在改制為「行政法人」前，原以公務機關的體制運行，未有「藝術總監」的職稱存在，在改制後始引進此職銜。回顧當時的立法過程，主要考量點，是在於強調藝術專業的必然性，故捨棄一般經常慣用的「執行長」稱謂，以凸顯此職務的代表性與重要性，並免於酬庸之困擾。

對於藝術總監的角色，兩廳院董事長郭為藩先生說到，藝術專業方向的經營全權交由藝術總監，而董事會的重要功能就是做好審議核定、監督工作，確保兩廳院的經營品質，無疑地為這個職務做出了最好的詮釋！

原載於二〇一〇年四月十六日《中國時報》藝術外一章

兼具專業與風格

指揮家難當

我在維也納念書時有一個學醫的室友曾問我：「指揮有什麼好學的？」他對於指揮這項專業頗有疑惑，認為指揮不用演、不用唱，只是雙手比劃比劃，無須耗費時間學習。

等到我出社會以後，發現有這樣想法的人並不少。其實，指揮必須具備的知識和技能橫跨各個音樂領域，他必須有敏銳出色的聽覺、節奏感、讀譜能力、及鋼琴彈奏能力。著名指揮家卡拉揚早先就是一名傑出的鋼琴家，他的讀譜能力及記憶力驚人，習慣默記樂譜，閉著眼睛指揮，成為他的特色。而曾在一九九〇年世足賽指揮過世界三大男高音，造成轟動的指揮家祖賓‧梅塔也是先學習小提琴、鋼琴及作曲，爾後才轉習藝指揮。除了音樂技藝，指揮還必須熟稔音樂理論，通曉作曲，掌握各個時代作品的風格及精髓，並予詮釋或再創造。如果指揮的是歌劇作品，還必須學習各種語言，以充分掌握歌詞意境。

此外，指揮要有正確的判斷力，曾率領維也納愛樂管絃樂團來台演出的指揮家小

澤征爾，對速度的精準掌握非常有名。他有一則有趣的小故事，有次他參加一場演出，主辦單位刻意安排錯誤的樂譜想考驗他，然而他堅信自己的判斷，向在場的專業權威人士指出錯誤。有正確判斷力且無懼權威，勇於指正，也是一流的指揮家該具備的特質。

身為樂團領導者的指揮，他必須駕馭整個樂團，包括管樂、絃樂、打擊樂三大種類、不同聲部的樂器，同時掌控至多超過百名以上的演奏者。他是聲音的調配者，當大家同時在演奏時，就如同調味的廚師，既要保留各種樂器、聲部的細膩度，又要維持合奏時的和諧音色及層次，並演繹出自己的獨特風格。他也肩負樂團表現的成敗，對於樂團及個人藝術專業的精進必須永不停止地追求。譬如卡拉揚就以極富激情的指揮風格聞名國際，他帶領柏林愛樂長達卅四年，錄製了無數膾炙人口的唱片，將柏林愛樂的聲勢推升至巔峰，也奠定了大師地位。

在歐美，「指揮」的專業威信很早就建立了，並被賦予崇高的社會地位，但同時，他們也以更嚴格的標準及淘汰機制檢驗職務擔任者的能力。一旦指揮被認定無法勝任或無法與樂團融洽相處，團員自主投票更換指揮是常有的事。由於指揮所面對的是音樂家們，他也處理「人」的問題，必須以專業折服這些音樂家，以卓越的統御及社交能力帶領樂團，與團員建立良好的互動模式。換句話說，既要會做事，也要會做（帶）人！

創作過音樂劇《西城故事》的指揮大師伯恩斯坦，在與樂團的關係經營上就有獨

到之處。他與紐約愛樂合作十一年，馴服這個外界評為難以駕馭的樂團，帶領他們締造就非凡的第二個黃金時代。伯恩斯坦退休後將重心移到歐洲，合作的對象是維也納愛樂管絃樂團。維也納愛樂演奏水準一流卻也自視頗高，經常會考驗跟他們合作的對象的能耐。無疑地，伯恩斯坦以才氣縱橫的專業折服了樂團，建立起惺惺相惜的情誼。

不同的指揮有各異的人格特質和領導風格，當然，對於同一套樂譜也會有各自獨特的領會和詮釋，並隨經驗、見識、年紀的增長，進入不同的心境時，會為曲子添上不同層次的色彩，帶給觀眾新的感受。奧地利國寶指揮家卡爾‧貝姆就是如此。貝姆成名甚早，經常指揮莫札特、華格納、理查‧史特勞斯的作品，隨著年事漸高，指揮節奏也逐漸放慢，更細膩地講究每一個章節段落的演繹，使之更飽含情感，座無虛席的觀眾，都是為了聆聽他回韻無窮的莫札特而來。

這些指揮家以專業及個人風格，帶領樂團不斷自我超越，並以各有巧妙卻同樣迷人的翩翩風采，為後世樹立美好的典範，至今回想起來，仍令人無限神往！

原載於二〇一〇年三月十九日《中國時報》藝術外一章

02

態度決定一切

安逸是
創意和才能的殺手

六月，正是大學畢業季，學生們即將步出校門，展開另一段新的人生。這時候常有焦慮的家長，急切詢問著兒女的前途該何去何從，希望能有明確答案。

為人父母總希望盡全力保護兒女，希望孩子生活安穩、不要有太大壓力，更不要受苦，所以撐起一把保護傘，悉心的把所有風險隔絕在外。從事教育工作多年，看到許多父母把這把傘越張越大，一點挫折都不讓孩子面對，不讓孩子有犯錯機會，非常積極的鋪排出一條安穩的路，要兒女們照著走。

這樣的心情，雖可理解，但卻值得思量。因為，挫折是人生重要成長途徑。當父母幫兒女做出更多設想的同時，現在的年輕人，也越來越不願意冒險了，對一些挑戰度較高的事物，沒有興趣、好奇心，更不想去了解。

舉例來說，現在不少大學生修師資學分，考教師資格，當我問他們為什麼想當老師，很多人的答案卻是「我爸媽要我考，當老師工作穩定」；當老師是個崇高的志業，不應該只將其當成是想有個穩定薪水的職業，也不應在踏出校門前，把人生目標限縮

到「餬口度日」。因為在摸索人生方向的過程，如果缺乏挑戰困難的決心、欠缺追求夢想的熱情，就不可能有甜美的果實。

不可避免的，多數人尋求安定的心情，會隨年紀增長，生活負擔變重，責任變大，而逐漸的強化；有的人年屆中年，就不願接受風險與挑戰了，擔心變動所付出的代價。我以為，一個人可以最有勇氣的時候，應該就是在剛離開學校的時候。因為還沒有太多現實的負擔，最有「放手去探索」的條件。

在社會上，我們看到了一些令人佩服的年輕學子，大膽築夢、努力實現抱負。但，卻也有很多人習慣安逸，挑最安全的路來走。日前，政府官員特別對出國留學人數創新低表達高度憂慮，而我也認為這是個警訊。年輕人是國家下個階段國力的重要來源，視野不夠廣、企圖不夠、創意不夠豐富，國家就沒有發展希望。在一個陌生的環境中求生或學習，培養面對困難的解決能力，接觸不同國家的文化，是非常好的訓練與刺激。

就現實來看，卻越來越多人選擇留在國內；當然，經濟不允許可能是重要因素，然而不可諱言，有很多人選擇在國內深造，是因為環境熟悉，有父母持續照料，生活壓力小多了。在五〇、六〇年代的台灣，社會經濟狀況比現在還更差，許多人僅僅帶著一個學期的學費、單程機票，毫不遲疑的奔向陌生國度深造學習，而這些人帶著無比勇氣與視野回國後，造就了後來的台灣經濟與文化奇蹟。

「安逸」是「創意」與「才能」的殺手，是新世代年輕人及父母們，應有的深切

體認。台灣正在轉型為創意產業國家，而年輕人們若是才剛步出校園，就希望過安逸穩定的生活，創造力等於還沒開始發展，就要走下坡了，那麼我們國家的未來，還有什麼值得期待？舞蹈家林懷民老師，總是敦促年輕人往外走。他說，年輕人築夢的勇氣，落實夢想的毅力，是社會進步重要的本錢；年輕時的出走流浪經驗，是影響一輩子的養分。

請勇敢走出父母的保護傘，冒險一下吧！這是我要給所有將踏出校園的年輕人最懇切的建議。

原載於二〇一二年六月二十八日《聯合報》名人堂

年輕藝術家的關鍵態度：專業、敬業、樂業

又是畢業季，許多優秀的年輕藝術家即將踏出校門，開始在現實環境裡追求夢想。雖然學校的學習可以獲得知識、技藝和實作經驗，使其具備一定的專業能力，但踏入社會後，由於工作和生活步調及大環境的衝擊比想像快速且巨大，不斷的摸索和在激烈競爭中尋找自己的位置，都是必須面對的現實挑戰與考驗。

當遇到困難，能否化「危機」為「轉機」的關鍵態度，就是「專業、敬業、樂業」。

專業是相關領域出色純熟的技藝、知識和能力；敬業是專注在工作上，敬重你的工作；樂業是真正樂在工作，找到當中的樂趣，從而不斷創新。只有當一個人具備「專業、敬業、樂業」態度，才能勇敢正向地面對挫折和沮喪，並從中學到經驗及解決問題能力，感到氣餒時仍能回顧出發時的夢想，堅持自己所設定的目標，一本初衷地熱情追求；有時候自認為的失敗，並不是真正的失敗，它其實是追求目標的過程與鍛鍊心智的方式，千萬不要把過程當結果。

憑著「台灣走出去，世界帶進來」的單純想法，二十年前我萌生舉辦國際打擊樂

節的念頭。當時滿懷熱情，完全沒有考慮到自身有限的經驗及經濟能力，便一頭栽進籌備工作，直到所有團隊邀約都已確定，距離打擊樂節剩不到半年，才想到向政府申請補助。然因太晚提出，爭取補助困難，財源的窘迫，成了第一屆國際打擊樂節是否能夠順利開辦的最大挑戰。

為實現夢想，我咬緊牙關向朋友和長輩們告貸求援。消息傳出，意外獲得各界關切，「沿門托缽」也要籌辦國際打擊樂節的媒體報導，引發觀眾熱烈回響，困境化為成功的轉機。三年一次的國際打擊樂節，今年已是第七屆。本以為有經驗，就好辦事，沒想到每次都有不同的困難，經常告訴自己這是最後一次了！但回想創辦的初衷，及所有參與成員的熱忱，使人產生奮力撐下去的動力，還是一屆一屆的辦下去，也使得這個活動成為國際重要的打擊樂節之一。

台灣有許多優秀的藝文工作者在文化社教機構擔任主管，但常有敗興而歸，無法全身而退者。究其原因，不外乎是缺乏長官與同仁相挺，組織凝聚力發生問題所致，縱有滿腔理想，反坐困愁城，有志難伸。畢竟在政府官僚體系的一環，除了面對社會大眾外，還有各級主管機關、民意機構、媒體、團隊成員等，除應有該領域的專業外，還須具有溝通協調、說服他人能力，業務的推展才不會處處受限，也不至於在公務機關法令繁瑣、主管單位又不察的情況下被犧牲。

藝術工作者最可貴的特質是擁有一顆敏銳易感的心，並不斷創新、永保好奇心及追求專業極致，但即使是較單純的藝術創作，仍必須懂得與其他個人或團體互動。在

公部門服務的藝文人士，絕大部分具有理想性，希望從工作中實踐對美好生活的想像，提供民眾更多的美感經驗。不過政策推行，往往牽涉許多環節，超越單一專業範疇，包括各方意見的諮詢與採用、政策的行銷與遊說、取得上級或部屬的認同等，才有對外尋求主管機關和社會大眾支持，進而實現理想的機會。

人生得失成敗，不會由文憑決定，也不取決於某個遭遇阻礙的瞬間。各行各業都有辛苦的一面，如能把困難當成是必然，就會願意面對、解決它；現在的不足或一時的挫折，不代表以後會一直不好或不幸，關鍵是要願意去找各種可能性，勇敢做出選擇，並加倍努力。而失敗有時是上天給的最大祝福，因為它讓人得以重新歸零，從挫折中學習、檢視自我；只要熱情不減、不放棄，當主客觀條件成熟時，就是掌握蓄勁、發揮韌性的機會。成功慢一點來、路迂迴一點，沒關係。

原載於二〇一一年六月十七日《中國時報》藝術外一章

年輕藝術家的打拚精神──客廳即工廠

就像台灣的工具機業在中部地區形成一個完整且緊密的產業聚落，許多不起眼的廠房，竟蘊藏著追求頂級機械工藝的靈魂，文創工作者也常常隱身於城市的窄巷狹弄，孜孜矻矻地追求自己的理想。以精密機械業比喻文創工作或許顯得突兀，但那種經過時間的淘洗而產生的卓越傳統和競爭優勢，包括堅韌、創新、品質、靈活有彈性等，是各專業領域所具備與自我砥礪的美好價值。

「曉劇場」是由三位年輕藝術家共同經營的劇團，從九十四年創立至今，除了每年推出的年度製作外，四年前在自己的藝文空間推出小巧精緻的「曉戲節」，主要是把演員個人的生命故事轉化為鮮活的戲劇作品，並以低票價來推廣藝術活動，希望吸引更多觀眾進劇場看戲，享受生活中的瞬間感動。

曉劇場位於台北市萬華區的巷弄間，老公寓裡有著一群志同道合的朋友，一起生活、工作、做藝術創作；地下室是排練和演出的地方，約二十坪大小，演員和觀眾的情緒就在這偏促的空間裡，透過節目彼此交融觸動，溫馨又動人。不同於一般劇

團觀眾大部分是年輕人，他們的觀眾還包括了社區居民與銀髮族。

一個規模小、缺人脈和經費的劇團，把看似劣勢的處境，翻轉成為各種的可能與機會，還走出了一條不一樣的道路。在房租相對低廉的萬華找到合適的空間，團員平時與附近商家、住戶頻繁互動，里長甚至成為劇團的推廣大使，邀請社區老人來看戲；傳統社區有著城市中少見的濃郁人情，只要誠懇、腳踏實地，在社區生活，居民的反應和回饋往往超出預期，同時也為社區注入新的活力，創造新的文化認同。

曉劇場就這樣站穩了腳步，現在每年有四十幾場的演出，經費勉強打平，雖仍拮据，必須打工和以戲養戲，但他們已自認幸運。在台灣，有許多像這樣不到三十歲的藝術家與文創工作者，憑藉著「客廳即工廠」的打拚精神，在城市各角落成立樂團、舞團、劇團和工作室，他們面對種種艱辛與挑戰，卻仍懷抱熱忱與夢想，期待有朝一日，努力與創意能被看到，不過，真正能生存下來的恐怕不多。

《文創法》的實施，對文創產業發展具有劃時代意義，政府和企業的投資已有法源與獎勵措施，然而，人才培育和人文養成教育更是重要，才能讓文化藝術真正向下扎根、全民推展；也因此才會有源源不絕的創意人才及顧客的投入，讓我國的文創產業產值提升，進而具備國際競爭力和向外行銷的能力。從事文創工作是需要養分滋養的，有播種就會看到豐收。因為從實務上，我們常可看到一些優秀的新銳團體或個人，只要政府與民間願意投資就會有創造成功的可能。但也別忽視一些沒票房，卻有著滋養多元聲音與文化深度的創作，因為他們有可能成為未來的文化主流。現今許

多活躍的藝文團體及文創工作者，都有著青澀顛簸的草創期。

台灣真的不缺充滿創意、熱愛文化藝術的年輕人，缺的可能是呈現的機會和一個讓他們自在悠遊的創作環境。當他們把生活、生命全壓在理想上，幹勁、勇氣令人欽佩，卻也讓人心疼，無論是短期的促進供需關係活絡，到長期的帶動產業價值鏈，每個環節都有不同的問題待解決，不是一頭栽下去，持續堅持及努力就可竟全功，畢竟客觀條件也很重要。

文化創意融入在我們的食衣住行育樂裡，是生活美學、生活態度，是深刻的生活體驗。如果精密機械業的產業聚落是個啟示，文創的發展應該更有潛力形成一個有機聚落，包括上中下游的供應鏈、完整的行銷網絡和暢通的社群溝通管道、蓬勃多元的需求市場等，因為它就是一個關乎生活文化的產業，是個帶給人幸福的產業。

原載於二〇一一年八月十九日《中國時報》藝術外一章

為勇於表現自我的
年輕人喝采

電視廣告中常有個場景，一群兒童在台上演奏音樂或表演才藝，一結束，台下的父母家人就熱烈地起立鼓掌。小朋友在台上或許只有短短幾分鐘，但帶給家長的喜悅和驕傲卻是無窮的，這樣的情感投射大部分是鼓勵與支持，期待孩子在未來的人生道路上，也能像在舞台上的表現一樣。

藝術家的養成須經過長時間訓練，一上台就是成果驗收或正式表演，彷彿作戰，不容絲毫懈怠，除要為師長、親友和其他觀眾負責，也要為自己負責。我在授課時候，常遵循「三明治教學法」，也就是「鼓勵—嚴格要求—期待」，希望學生的音樂技藝在「冰火交融」的刺激下日臻穩定成熟，在不同學習階段，做好上台前的準備，訓練他們面對舞台考驗。其實在台上的表現好壞自己最清楚，有時須從熱情歡呼和祝賀花籃中抽離，因為這不再是才藝表演，不需太多帶有鼓勵成分的掌聲，唯有扎實的基本功才能在專業領域裡找到自己的位置。

甫熱鬧落幕的臺北藝穗節，標榜不審查、不徵選、不篩選節目的藝術節，提供一

個開放非制式的平台，讓敢秀的個人或團體自由報名，結果共有超過一百組團隊三百

多場演出，在半個月的活動期間，所創造的能量和數量頗為可觀。表演場地除藝文空

間、畫廊、咖啡店外，還包括時尚旅館、博物館和廢墟等，讓觀眾在看節目前就能先

體驗按圖索驥的樂趣，對表演者來說，非正式的演出場域是解放也是挑戰，台下台上

雙方各有不同的驚奇與冒險。

　藝穗節的英文 Fringe 也有邊緣、外圍的意思，與外外百老匯（Off-Off-Broadway）

有異曲同工之妙，兩者都強調另類、前衛、非主流、具實驗性的藝術展演，有專業也

有業餘的藝術工作者參與。熱血敢秀是表演者共同的特質，有精彩與動人的地方，但

一定會有生澀、不到位的演出，甚至是老套的鋪陳和鄙俗的笑鬧；不過，多數觀眾最

後還是為這些勇於表現自我的年輕人喝采，畢竟藝穗節提供演出者一個磨練機會和育

成的環境。重點是，這些年輕朋友在接受嚴酷的現實考驗後，有沒有重新檢視創作內

涵，思索如何與觀眾產生微妙的化學作用，如何持續堅持夢想。

　國內外有許多成功的表演團體，創辦之初，或許憑藉的是一股傻勁，一邊做一邊

思考，或許面對的是別人的訕笑與質疑，但因堅持理想與信念，使其能從挫折中成

長，從經驗中擷取養分，一路走來備嘗辛苦，卻終能有充實的成果。因為事實證明，

只要肯努力，台灣和世界是不吝於給機會及掌聲的。

　藝術本來就來自於生活，而生活又無時無刻不受文化傳統的影響。臺北藝穗節和

已舉辦多年的東區當代藝術展——粉樂町，都致力於將藝術與生活結合，把看似有些

距離的現代藝術常民化，讓民眾自覺或不自覺地在巷弄穿梭，與藝術產生互動和對話，也為城市文化激盪出創新活力。

當策展單位、創作者和表演者、展演場地、觀眾等環節因藝術的美好而形成一個有機價值鏈，彼此匯聚交融所構成的力量具有擴散、複製、再生的潛質。這股化不可能為可能的動力來自於勇氣、熱情和不服輸的癡傻，那種執著應是所有藝文工作者共同的ＤＮＡ吧。

原載於二〇一一年九月二十六日《聯合報》名人堂

阮的返鄉路

像台北或高雄這樣的大城市，資源總是比較多，對藝文工作者而言，感受特別明顯。舉例來說，展演節目非常的密集，幾乎天天有不同的演出，周周有新的展覽；相較於其他的地區，都會的觀眾也特別多，人口密集加上交通便捷，願意買票進劇場的人，也比起其他鄉鎮多了許多。所以，許多藝術工作者，最終會選擇在大都會落腳，做起事來困難少一點，生存機會高一些。

但有這樣一群年輕人，寧願選擇難走的路，從大城市回到家鄉。他們的夢想是，要回家鄉演戲給沒有管道接觸藝文活動的人看，要讓當地的年輕學生也有機會認識不同的世界，所以組成了一個劇團，叫做「阮劇團」，意思是「我們的劇團」。

「阮劇團」成員全都是來自嘉義的鄉下孩子，高中時期參加了文建會「超級蘭陵王」戲劇比賽，啟發了對戲劇的喜愛。其中，團長「小黑」汪兆謙高中畢業後，到台北求學，考上北藝大，走向專業戲劇創作道路。小黑說，直到走進了大城市，才知道台北的書店中竟有這麼多與戲劇藝術相關的書籍，還有看不完的各類演出，而「家鄉的人若想看一齣戲，還得要坐上幾個小時的火車。」

於是，還只是大一學生的小黑，找了當時在警察大學念書的嘉義中學學長，以及

也在北藝大念書的學弟，決定把現代戲劇帶回家鄉。每個寒暑假，當許多大學生都在打工或遊樂時，他們回到嘉義，利用母校的教室辦戲劇訓練課程，帶著學弟妹作戲演戲；頭幾年沒有經費，也沒有正式的劇場可以用，所以在火車站月台、小公寓、廣場，或借用展覽館進行公演。條件匱乏顯然無法澆熄熱情，團員都是學生的阮劇團，每年都能推出一檔新戲。

可貴的是，因為忘不了自己被啟發的經驗，劇團正式立案的第三年，生存資源還非常不足的阮劇團，開始有計畫的推動高中生戲劇活動，稱為「草草戲劇節」，目標是要協助高中生建立自信，「讓初生之犢都有站上舞台的勇氣」。長達半年的活動期，原本只是教演戲，今年則連舞台技術、服裝、行政，都納入了訓練與工作的範圍，讓這群高中生學習創作、呈現，更學習如何與他人分工合作，共同完成目標。許多父母、老師，直到進了劇場欣賞演出，才驚喜的發現，他們以為稚嫩的孩子，有著想像不到的成熟。

阮劇團的熱情，感動了家鄉的人，也給劇團很特別的回饋：每次在嘉義公演，演員造型都有當地髮型設計師贊助，熱心的攝影師免費拍宣傳照與紀錄照，有名的肉包店、紅茶店也送來新鮮的產品——進劇場看戲之前吃熱包子配冰紅茶，成為阮劇場觀眾重要的暖身儀式。更重要的是，原本沒有固定據點，三年前，因為嘉義縣表演藝術中心的信賴，給了劇團一個家，而真正的落地生根。

很幸運的，阮劇團已經第二年獲得文建會的扶植計畫，當然仍有跌跌撞撞，外界

的要求也變得更嚴格。雖然，這些年輕人，還有很長的摸索之路要走，但是，我也可以從他們身上，感受到一股很強的力量，在社會氛圍總是焦躁不安，人心常常惶恐不安的現在，像是阮劇團這樣努力，又具有信念的年輕人，會給我們的未來，帶來更多的希望。

原載於二〇一二年三月二十六日《聯合報》名人堂

03

表演藝術與劇場

表演藝術是
有行無市的行業

現在是個講求數據的時代，表演藝術也不例外。近幾年，對大台北地區的消費者調查，不約而同指出台灣民眾一年參與三次表演藝術活動就算是重度使用者，約只占百分之七，尤其是台北市。另，到兩廳院觀賞節目的觀眾，一年觀賞五場以上者不到三成；一個月觀賞二至三場者少之又少。不可諱言，表演藝術是小眾市場，而且短期內並沒有明顯變化。

表演藝術作為一種美學表現的形式，來自生活也融入生活，是文化滋長的催化劑。創作者和欣賞者在劇場相遇，無論是沉澱心靈、紓解壓力、培養美感或激發創意，都是思想與情感的交流，最豐富而親密的文化經驗。此外，表演藝術也是國家精緻文化的表徵之一，有著十足的穿透力，是展現柔性國力、塑造優質國際形象的利器。

雖然，從個人、社會到國家，表演藝術都應該扮演一定的角色與重要性。但坦白地說，它的市場是非常有限的。這個差異的主要原因是，欣賞藝術必須經過學習，不是單純的知識累積，且沒有具體的驗收標的。觀眾從接觸藝術開始，然後透過節目或

活動參與的實際體驗與感受，從喜歡成為喜好，最後將喜好轉化為興趣或習慣，才算是開花結果，這也是表演藝術觀眾培養的完整歷程。

任何展演活動，觀眾絕不是現成的，必須培養及耕耘。以明年成立即將屆滿四十年的雲門舞集為例，在觀眾經營上依然十分辛苦。每一次演出仍須卯足勁宣傳，才能有一定的票房、足夠的觀眾來源。雲門尚且如此，遑論其他團體。

表演藝術是勞力密集的行業，演出團隊、專業器材與設備、場地與觀眾，均須一一到位。雖說哪個行業不辛苦，但它的易逝性和難以複製的特質，都促使表演團體在專業上必須不斷累積實力，來吸引觀眾的持續投入、開發潛在族群及新的觀眾。當一個團體在大台北地區有了成功的經驗，並不代表這個經驗可以輕而易舉的、全數搬移到其他地區如法泡製。因為表演團體離開駐在地進行巡演，不單是租個場地而已，相關的節目製作及呈現均須因地制宜，困難度更高。

進一步來說，如果把參與表演藝術活動視為休閒娛樂選項之一，則有競爭者眾、具高度替代性等問題。欣賞藝術活動，不是生活必需品；縱使在台灣追求生活優質化的今天，它仍不在多數人生活的優先序位裡；雖然表演藝術帶給人心靈感動，但偏偏只在表演呈現的那個剎那、場域空間、面對觀眾時才能發揮它的功能。

各國對表演藝術的投資和扶植不盡相同，有些政府大量挹注資源，活絡創作及市場環境，不過隨著經濟情勢與景氣的變化，也有削減藝文預算、影響團體存續的狀況。來自民間的資源，則由於企業對政經震盪的敏感度高，政府的財政支出消長，連

帶衝擊贊助藝文的意願。

常年以來，國內民間贊助表演藝術的風氣未盛行，政府在企業捐助表演藝術的獎勵措施、鼓勵民眾觀賞藝文活動的配套，都未見成效與開展，表演藝術的有行無市已然成為宿命。所有團體和個人必須追求創作、每年定期公演來推廣或分享成果，所以除了專注於創作外，尚須承擔演出呈現所需的各種行政與技術事務，同時傾全力於行銷、宣傳及票務，一點一滴來帶動觀眾參與。此種狀況跟一般商品的行銷相較，有過之而無不及，但市場面卻差異極遠。

比較積極務實地看，表演藝術團體除精進專業外，仍須解決觀眾來源的問題。即使對政府和企業有再多期待、呼籲及爭取，恐怕仍須起而行，孜孜矻矻地努力耕耘和推廣。表演藝術團體所能憑藉的是，遇到困難不放棄的精神；只要盡最大努力、勇於追求和實踐夢想，成效必能點滴累積，最終形塑一套自己獨特的經營模式。

原載於二○一二年三月十六日《中國時報》藝術外一章

表演藝術工作者的
永恆功課

表演藝術工作者在上台前或在舞台上的緊張，是永遠必須面對的功課！有些人緊張起來，可能會出現焦慮、腦袋空白、心跳加速、注意力無法集中、發抖、冒汗、胃痛、拉肚子等諸如此類的緊張症狀。

記得我出道時第一次舉辦個人演奏會，我自認為做了充分的準備。確定演出日期後，票賣了，記者會也開了，隔天看到媒體大篇幅報導，突然間，我恐懼了起來，「緊張」影響到了我的心理、生理狀態，甚至是平時的練習。隨著演出日逐漸逼近，我開始逃避，不斷幻想著演出時會有颱風侵襲，或是自己小意外手受了傷，就能有堂而皇之的理由取消演出或延期。當然，演出當天什麼事都沒發生，最後我還是勇敢的上台了，所幸也順利地下了台！

往後雖然身經百戰，演出經驗多了，有很長的一段時間，每到要上台演出前，我總會感到腸胃不舒服，非得到廁所待待，再吞顆胃藥，才有安全感。之後跟許多藝術工作者的朋友聊開，發現很多人都有相同或類似的症狀，「緊張」讓我們在上台前變

得反常、情緒起伏轉折。

國內外藝文界也常有這種情形，只要一進了劇場，就彷彿是作戰一樣！我看到很多藝術工作者，平時脾氣溫煦，一進到劇場，說話變急促，音量提高，動作變大，一發現演出有哪裡不理想的地方，為了讓作品更好，會非常直接、沒有修飾的表達。還好，大部分的工作夥伴也都能理解這時的吹毛求疵，願意正面思考、全力配合，盡力呈現最完美的作品給觀眾。事實上，藝術工作者之所以會這麼緊張，表示出他對演出的在意和重視，所以他必須藉由反覆的叮嚀、確認，把作品修到最好，化這樣緊張的阻力為讓演出更好的助力。

只要是表演藝術，在上台的那一剎那往往就決定了一切，因而緊張對於演出者是如影隨形的，音樂、戲劇、舞蹈領域的表演者們各有不同的項目需要克服，當然他們也有各異的舒緩緊張的方法。以音樂領域為例，「背譜」就是一種，到目前為止，演出者要不要背譜沒有絕對的是與否，但多數的場合都會這樣要求。背譜的目的也是為了幫助演奏者深入了解作品的創作背景、樂曲內容、樂曲結構，熟稔並融會貫通作品。當他能夠全然掌握作品的每個細節及全貌，上台時就更能盡情的詮釋了！有了全然的瞭解和掌握，上台時自然能減輕壓力、舒緩緊張。

很多學校的入學考試、各階段考試、實習及演出也都有背譜的規定且評分比重極高。假使學生在考試時沒有背譜，會被視為違反考試規定，若因為緊張而忘譜，則會被扣分。這個標準或許不仁道，宛如「一試定終生」，但它卻忠實地反映了演出現實

——演出時間是很早前就訂下的，不管你在演出當天身體舒不舒服、情緒好不好，你都得上台。這也是舞台殘酷同時也是可貴之處——每次的演出都是獨一無二的一次！

而表演者除了裝備好自己，還有很多演出相關的層面要考慮，場地、音響、燈光、共同合作的藝術工作者們、甚至是觀眾，都可能是影響變數。既然難以預料演出當天的狀況，每次的上台就是所有努力的展現，能掌握的，就是讓個人表現無可挑剔。演奏者只能提早準備，反覆演練並不斷地上台磨練。從小時候開始，表演給家人、親友或師長看，到長大後的各項大小考試、實習音樂會、畢業音樂會到正式舞台，都是在訓練他適應面對舞台，在台上能有優異的表現。

事實上，「緊張」是一種保護機制，避免自己在面對危機時懈怠麻木。如果演出者準備的夠扎實，演出時有些微的緊張，反而會讓自己更投入，專注在詮釋上，產生出表演的張力，是一種加分！

原載於二〇一〇年八月二十日《中國時報》藝術外一章

表演藝術工作者的
殘酷舞台

一個職業的表演藝術團體，演出日期和地點往往是一年前或更早就訂下，除在專業上充分準備外，到時候的天氣溫度、場地環境、舞台大小、音響燈光，甚至身體狀況、食物飲水、觀眾等，都是變數，如果時空換成異國或首次造訪的國家，那些變數有可能成為挑戰。因此，表演藝術工作者須在身心上做好超出預期範圍的準備工作，才能順利通過「考驗」。

上個月，樂團到印度演出時，有團員持續性的上吐下瀉，送醫治療後，未見明顯改善，演出前找醫生到表演廳打針，在兩天幾乎沒有進食情況下，團員竟順利完成音樂會，但結束後又繼續腹瀉，只能靠著輪椅上飛機回台。這是在極端壓力下，意志力揉合腎上腺素產生的強大能量，支撐演出者為觀眾負責的表現，我雖十分心疼不忍，甚至天人交戰地打算更改曲目因應，不過，團員嚴格的自我要求及堅強的心理素質，成為度過這項試煉的關鍵。

幾年前，也有團員在馬來西亞水土不服，演出換場時，在後台嘔吐，然後嘴巴一

擦，又面帶笑容回到舞台。還有一次，在澳門演出，舞台上方燈泡，在四位女團員正

演奏抒情樂曲的當下，突然破裂砸掉下人，幸好沒砸到人，團員則鎮定的完成演出；在上

海大劇院，有團員在演出安可曲出場前，黑暗中，對舞台大小和相對位置判斷失準，

不慎踩空跌落台下，忍痛演完，送醫治療骨折。另有在南部的演出，因舞台後台過窄，

燈光昏暗，團員演出由前台衝向後台的橋段時，撞上後台牆壁，仍忍著痛繼續下個曲

子演出。

　　表演藝術看似優美浪漫，但潛藏許多危險和不確定性，紀律與規範特別重要；它

的嚴肅性等同作戰，只要一進劇場，每個幕前和幕後的工作人員都須戰戰兢兢，確保

演出者安全可順利的上台與下台。為掌控每個環節，有些表演團體會有自己的技術人員

及音響燈光設備，降低變數及影響層面；有些人數較多的團體會有替補演員，以因應

意外，但有些團體則是每個人都負責一個聲部，幾乎無可取代。畢竟藝術工作者經過

長時間準備，為的就是上台的那一刻，讓觀眾感受瞬間的感動與體驗。

　　表演藝術具有一次性和易逝性特質，如果這次沒有掌握好，就只有等下次。因每

次觀眾可能不一樣，對觀者來說，這個感官經驗是唯一接觸演出者的機會，也就是說

「生產」與「消費」同時進行，藝術工作者的壓力不可謂不大，如果在表演時不到位

或出錯，甚至會留下負面印象，斷傷下次演出的正當性。所以，表演團體除在專業上

持續累積實力外，也要對各種狀況沙盤推演，排除對演出的衝擊。

　　然而每次演出結束，似乎就開始面對下個挑戰來臨，這或許是藝術工作者宿命，

是折磨也是淬鍊。這種辛苦，是舞台上的掌聲及光鮮背後，不足為外人道的殘酷現實，即便如此，我們依然甘之如飴。

表演藝術工作者在舞台上，除須克服因緊張所產生的身體及情緒反應外，各種變數的挑戰，一再地與你的堅持與極限對抗，唯有咬牙撐下去，才能成為一個完整的藝術工作者，但忍耐是有價值的，因為上台的那一剎那就決定了一切。

原載於二〇一一年五月十三日《聯合報》名人堂

劇場是優質的服務業

一座好的劇場必須重視聽覺和視覺的效果，才能使得劇場內的表演者和觀眾是親密的，能夠同聲相應，相互感染。在功能上，它必須精準呈現藝術家的創意，同時，給觀眾最好的臨場感受，所以劇場舞台的軟硬體設備通常都極為先進精密。

除了強調舞台音響效果、觀眾的視角視線以及表演精緻度和最適座位數的對應關係等各項視聽覺條件要求外，劇場的建築外觀也經常是設計者規畫的重點，主導了使用者對於劇場的第一印象。

帶動藝術人口成長 促進產業活絡

比如說澳洲雪梨歌劇院、法國巴士底歌劇院、維也納歌劇院、北京國家大劇院、新加坡的濱海藝術中心以及我國的國家兩廳院，這些代表性的劇院不僅具有國家重要的文化櫥窗功能，更以風格獨特的建築設計成為城市的地標，吸引非常多國內國外的觀眾造訪，帶動藝術人口成長的同時，也增加了周邊產業的附加價值，促進產業活絡。

劇場的服務範疇，從觀眾進入到劇場的那一刹那就已開始，舞台上精采的演出雖

然是觀眾進入劇場的主要目的，但舞台下的感受，卻對觀眾在觀賞節目過程的整體體驗有重要影響。以觀眾行為的角度來看，購（取）票方式、觀眾進出場動線、安全管理措施、帶位領位、節目單提供、化妝間配置、中場休息服務、餐飲與商品販售、散場後觀眾駐留休憩場地氛圍、車輛離場排隊時間、代客招攬計程車的服務等等，種種的服務作業流程都必須貼心且細膩的安排與處理。若從觀眾能不能帶著愉悅的心情聆賞演出、因演出內容而觸發的心靈悸動能否延續與駐留等觀點來思考，而各項服務細節以顧客為核心，那麼就掌握了「優質服務」之鑰。

休閒娛樂連結配套 滿足顧客需求

通常來到劇場的觀眾不會只是單純欣賞表演，當他從家裡或是工作地點來到劇院直至離開，他必須搭乘交通工具，必須停車；中間或許會用餐或在附近的書店逛逛；散場時可能會和朋友坐在咖啡廳聊天、反芻心情；假日時，可能會想和家人到劇院附近散個步……，這些都是劇院的周邊效益。因此，如何讓民眾造訪劇院時不再只是趕著來又急著走，而能有許多連結配套的休閒娛樂，更是「服務」範疇的延伸。

有些劇場最初興建時不是以觀眾服務為目的，所以很多硬體設施以及運作思維並非是以顧客觀點為出發點而設想，因此讓人難以接近，便利性不足。如今，文化是多數民眾精神上的依賴，劇院的設計與服務措施就必須有顧客服務的觀念。對於藝術家，劇場舞台軟硬體應是精細先進，任其揮灑創意；對於參與者，劇場必須容易親近，讓人感到愉快。

劇場要拓寬藝術的觀眾群不能只有好的節目，還必須提供好的服務。我國目前還有幾座正在規畫興建的劇院以及流行音樂中心，如果能在一開始的硬體規畫上就先從觀眾的角度思考，與周邊產業及環境營造一起進行整體規畫，我相信將能成為一個全民共享的文化園區！

原載於二〇〇九年十月三日《聯合報》名人堂

劇場服務
關乎節目聆賞完整體驗

透過服裝、音響、燈光、道具等細膩的設計安排，表演藝術以特殊的空間營造與氛圍形塑，帶給觀眾難以忘懷的視聽感受。而舞台上的演員與台下觀眾之間，藉著曲目或節目的呈現，讓彼此在情緒、氣息上交流互動，也讓觀眾得以經由實地實境的聆賞，產生獨特的體驗與感受。對觀眾來說，到劇場欣賞演出，從心境上的事前準備開始，到當下的感受，與事後反芻等，是構成一段藝術體驗的完整歷程。

因此，表演藝術工作者對創作及展演過程中的每一個環節，勢必「斤斤計較」。包括：對場地及視聽感受的要求，期使觀眾在現場能夠深刻感受創作者與演出者所欲傳達的細膩思緒與情感。而一個具水準的專業劇場，由節目的安排，到正式演出以及演出後的散場，也應該能夠細膩規畫、貼心服務，才可能提供給觀眾一氣呵成的整體感受。

當觀眾的情緒，跟隨節目的情節而起伏，燈光隨著節目尾聲漸次亮起的剎那，並不代表聆賞感受立即隨之終止、落幕。經常到各地文化中心或劇場觀賞節目的人，或

多或少曾有過一些不愉快的缺憾經驗。演出結束之後，劇場服務人員急於催促著觀眾離場，這樣的催促，對觀眾來說，總會有種情緒感受被中斷，而形成一種不完整的感覺。

為能讓觀眾回味聆賞節目過程中的感受，許多國內外的劇場在周邊或鄰近區域，設有咖啡廳、小酒吧或餐廳等，讓觀眾在散場後有地方可以坐著交流、反芻心情。可以想見，觀賞演出後的情緒緩衝與沉澱是何等重要。

另外，從觀眾進入觀眾席開始，無論節目開演前或中場休息，乃至於演出期間，都是禁止拍照的。遇到拍照的情形，服務人員通常會走進觀眾席加以制止。劇場內之所以不允許觀眾攝錄影，主要是基於對著作權的維護，同時，也考量到拍照行為的閃光燈或聲響，可能對台上的演出者，以及其他的觀眾，造成干擾，因而透過一些限制做法，希能維持劇場內的整體氛圍。

我曾在一場音樂會中，因為觀眾不斷的用手機拍照或錄影，一個半場的節目內，工作人員竟在觀眾席來回走動七、八次來勸阻。隨著科技產品的精進，是服務人員的勸阻拍照，還是觀眾的拍照行為對演出及觀眾的干擾較大，如何合宜的拿捏分寸，是一個可以探討的問題。

一個劇場文化的建立，除了演出節目的性質外，實際上是由劇場工作人員對劇場服務形式、教育的思考和執行，以及觀眾對劇場規範、禮儀的配合和遵守，兩者互動所形成的。對不熟悉劇場文化的觀眾來說，必須透過工作人員的合適引導，才能「配

合演出」。因此，劇場工作人員如何以更具技巧性的方式，引導觀眾遵守劇場規範，是成為優質專業劇場不容忽視的環節。

劇場的規範，其用意在於建立觀眾的觀賞行為與習慣。就像看戲時，看到精采之處，興致一來便要鼓掌叫好。但在聽音樂會時，要求的是完整性，樂章與樂章之間，亦包含在整首曲目的起伏跌宕中，所以，必須等到整首曲目結束了才鼓掌。這些禮儀的背後，都有其文化的邏輯和意義，它象徵著特定社群的互動法則，必須透過教育才能習得。

劇場工作中的許多規矩與堅持，無非是想維持劇場內整體的氛圍，提升演出的品質。但相同的，如果我們希望有更多的人能夠走進劇場，那麼，館方需要更加用心思考，是否有更具巧思的整體設計，既可更有效率地達成教育觀眾的目的，又可避免成為干擾、破壞劇場氛圍的因素，引導觀眾理解到這些劇場的文化潛規則，讓欣賞表演藝術不是觀眾的苦差事，而是一次難忘的身心靈之旅！

原載於二○一二年六月十五日《中國時報》藝術外一章

輯二　許臺灣一個文化新未來

01

齊心打造文化軟實力

台灣真的能保住文化優勢嗎？

「文化創意產業」是最近幾年的顯學，也是最夯的話題之一。由於國外的諸多成功經驗，讓我們意識到它的龐大潛力，因此政府把文化創意產業列為六大新興產業之一，成為力推的重點產業，以使文創帶動我國未來經濟發展。於是，各界的人都開始談文創，從政策、各式論壇舉行、立委問政及電視評論節目全都在談論相關話題，每個人都有自己的詮釋與期許。

政府則在今年一月召開了「文化創意產業圓桌論壇」，廣邀各方人才提供意見。

從十六次的會前會到在總統府召開的六次圓桌會議，幾乎全台灣所有對於文創環境的聲音和建議都完整表達了。然而，每當政府談論這個話題時，談的雖是「文化創意產業」，但「文化」、「創意」、「產業」三者的精神、內涵都不一樣，推動的方式當然也會不同，政府若以推動產業的方法來概括發展三者，在政策方向的掌握上是十分令人憂心的。

發展文創產業 須有深厚文化底蘊

大家都知道，要發展文創產業，先要有深厚的文化底蘊，要用「文化創意」來「加

值」產業;而且需要有紮實的文化基礎,才能讓產業存續長久。理念雖如此,目前我們卻未看到政府有任何加深文化源頭的具體政策與行動。換言之,我們正仰賴既有的文化內涵發展周邊產業,徒有消耗而未開源,吃的正是老本!

此外,我發現很多官員都認同台灣的優勢是文化的豐富,只不過在強調優勢的同時,應正視與我們享有相同文化的大陸正以可怕的速度迎頭趕上。大陸先前受政治因素影響,在發展文化的起步比我們晚。不過,近幾年大陸急起直追,傾全力積極大興土木,延攬人才,建設文化軟硬體,正設法厚植國家文化實力,更是喊出「中國創造」的目標,企圖改變世人「中國製造」的印象,爭取成為華人文創產業的龍頭地位。

那麼,台灣的地位將會有如何的變化呢?以我個人的經驗為例,十幾二十年前,在擔任亞洲作曲家聯盟秘書長期間,成員來自於國內外,當時大家普遍的認知是,台灣有很多優秀作曲家,實力素質堅強,而大陸的作曲家因社會封閉,欠缺自由開放的創作空間,往往不被視為競爭對手。而現今大陸開放了,在國際上大放異彩的大陸作曲家非常多,由於世界環境的變化、資源的強力挹注、機會紛紛湧入,國際間對於大陸作曲家的矚目更甚以往,他們對於全球文化藝術界的影響日益強大。

文創若無養分 將被產業消耗殆盡

所以,台灣還能保有多久的文化優勢?這一點,我是非常遲疑的。

文創產業的源頭往往來自該國的文化底蘊,文化藝術的「原創性」特質是其中最重要的基礎,如果沒有給予養份,只會被所謂的「產業」消耗殆盡。期許我們的政府

不要再忽略實質的內涵，只談「產業」的表象；不要每每提及文創產業，就與「產值、量產、複製」劃等號，而是應同時想到如何讓文創的源頭更豐富與多元。只有政府的大力支撐，才可能有文化藝術的蓬勃與更多人才的投入。源頭只要有了足夠的資源，產業自然可以有更強的動力成長、茁壯，否則將只是空轉而已。

原載於二〇〇九年十二月十一日《聯合報》名人堂

發展文化新契機
莫把手段當成目的

新加坡過去曾被認為是「文化沙漠」，但是，新加坡政府在二○○○年提出了「文藝復興城市計畫」（Renaissance City Plan），當中一項重要的策略是興建「濱海藝術中心」（Esplanade），以硬體帶動軟體，提升新加坡的整體文化藝術水準。

自濱海藝術中心興建完成後，確實達到幾項效益：吸引國際一流的藝術展演、培育藝術人才、聚攏培養藝術觀眾、整合國家文化資源，以及讓藝術普及化，融入民眾的生活。劇院也帶動了周邊區域的發展，各項設施一一補齊，逐漸匯集成為一個藝術與商業結合的生活圈，吸引設計、創意、文化產業及人才聚集於此。

在「文藝復興城市計畫」的全面建設下，幾年下來，新加坡在文化藝術發展上獲得顯著的成效，不僅整合了國家藝術資源，也提昇新加坡藝術展演的「量」與「質」。

新加坡在興建濱海藝術中心之前數次來到國家兩廳院考察，她發展文創的起步晚於台灣，卻創造出令人印象鮮明的文化城市形象，其重視文創產業的遠見及用心被世人看見，當然也就吸引了國外優秀藝術人才聚集到新加坡，充實新加坡的文化實力，使其

更有機會成為引領亞洲文化創意產業趨勢的國家。

新加坡以興建劇院帶動區域發展的做法不是先例，其他國家早有這樣的做法。美國大都會歌劇院、英國南岸藝術中心、澳洲雪梨歌劇院等等劇院在落成之後，都成為鄰近居民的生活休閒重心，同時帶動了周邊區域及產業的發展。藝術不僅走進了民眾的生活，也帶來經濟的成長。

回過頭來看看台灣，我國有很豐富的文化素材、優秀的藝術人才以及高素質的人民，民間很有活力，政府也想把事情做好，我們其實有很好的條件與素材，只是可惜在政策的執行力總是不如預期，始終無法順利達成理想的目標。

在廿二年前我國就興建了國家兩廳院，接下來將陸續建設高雄衛武營、台中大都會歌劇院、台北藝術中心等專業表演藝術中心；政府高層多次宣示要發展文化軟實力，並將文化創意產業列為六大新興產業之一；近期的世運和聽奧兩項國際賽事開幕式都以文化藝術展演展現台灣的實力……。以上種種政策宣示和行動，都顯示台灣發展文化國力的決心，也為往後的文化藝術發展帶來新的契機。

當台灣要從理念宣示的層次走到實踐的時候，如果錯把「手段」當成「目的」，以為興建了劇院，藝術環境就會變好，那麼就是只會在劇場大小規模、經營管理方式等技術性事務上打轉，卻未能以整合資源的角度，提出長期且全面規劃的實際作為或想法。

興建劇院以及文化創意產業的政策宣示只是一個手段，我們真正在乎的是政府想

要怎麼做，想藉由這些政策帶來什麼樣的新未來，並且明確地知道這些新的轉變將會對我們的生活品質有所提升，這也才是政策執行的真正目的。

新加坡以明確的作為落實了美好的願景，謹記把目的置於手段之上，縝密規劃後，用心付諸實踐，逐步落實當初允諾的理想狀態。新加坡能做得到，台灣一定也行！

原載於二〇〇九年九月十日 《聯合報》 名人堂

恢復童玩節
就會比蘭雨節成功嗎？

前一陣子，因為縣市長選舉，童玩節的興存又再次成為話題，競爭激烈的兩方都大張旗鼓地宣布要復辦「童玩節」爭取選民的支持，但選後卻未見任何後續動作，著實令人懷疑，莫非文化永遠只是選舉中的短暫亮點？對於「童玩節」的復辦，我想提醒宜蘭縣政府，切莫一廂情願地以為只要恢復了「童玩節」，就會比「蘭雨節」成功。

以文化為核心 一炮而紅

宜蘭國際童玩節開辦於一九九六年，一炮而紅，受到廣大矚目，更成為地方舉辦國際藝術節的經典之作，各種討論與論述不斷，也造就了全台灣平均每四點五個人就有一個人參加過童玩節的盛況。因而，當二〇〇七年童玩節因「不堪財務虧損」而宣布落幕時，引發大家的譁然。

宜蘭國際童玩節的成功之處有三：一、它證明了以文化為核心價值，帶動旅遊、觀光周邊效益的藝術節模式是可行且潛力無限。二、它創造了一個結合文化藝術特

色，寓教育、休閒、娛樂多元功能的「綜合性藝術節」，盡可能全面性地滿足遊客的不同需求。三、它是由地區性的活動發展成的國際性藝術節，透過建立在地特色的方式成功地將後山推上國際舞台。簡單地說，定位清晰，經營用心，又能善用自身資源，讓童玩節獲得了極大的成功。

這個活動的主辦單位雖然是一個民間組織，但在地方政府的支持下，擁有公務系統穩定的公權力協助，又兼有民間基金會的行政彈性和效率，形成了靈活的統合組織，匯聚社區及民間社團力量，建立一套公部門舉辦大型活動的特殊模式。最重要的是，團隊用心經營活動，建立「品牌」，以「品質」為觀念，積極尋找適合的人才、資源與素材，為藝術節的成功打好穩固的基礎。

追求商業效益 迷失初衷

那麼童玩節又為什麼沒落呢？主要因素在於主辦單位對於整個活動的關鍵成功要素未能掌握，隨著活動一年一年舉辦，當初開辦童玩節的核心思考漸次萎縮凋零，取而代之的是強調它的附加價值與觀光效益。操作模式逐漸走偏，並在一味「追求商業效益」中迷失了初衷。

拋開選舉是非，細究童玩節的種種，許多的分析顯示，童玩節真正吸引民眾造訪的主因，是以「文化」素材來作為活動主軸的初始規劃構想。由於這樣的核心價值，使得這個活動能確立其願景，也因此發展出相關的執行策略以及周邊活動。當水上遊樂成為童玩節的主體，主辦單位拋棄了原來的文化藝術特色，改以創造財富為首要目

的，自比擬為民間遊樂機構，過多的商業考量，邊緣化的文化思維，以及在組織面不顧「質」「量」地迅速擴編，形成外行凌駕內行等，都是致使童玩節魅力盡失的緣由。

一個活動的成功，除了定位明確外，主事者必須確實地「在乎」，在乎活動的品質、觀眾、理想，而不只是在乎來客數、營收與結餘。而這樣的認知及態度也應該適用於台灣的任何文化活動的經營。宜蘭縣如果想要恢復童玩節，必須先徹底了解童玩節是怎麼成功，怎麼失敗的，並且應該回歸到核心價值面向來進行規劃，才能避免重蹈當時停辦的覆轍。

原載於二〇一〇年一月六日《聯合報》名人堂

到南投演出
比去紐約更遠！

充實文化軟實力是先進國家的趨勢，以表演藝術為例，新加坡就以硬體帶動軟體的做法，發展人才培育、觀眾累積、創意節目、國際接軌及制度建置。而表演藝術人才、節目內容、觀眾水準有亮眼表現的台灣，在硬體建設的腳步卻相對緩慢。

推動藝術下鄉 倚重文化中心

以現況而言，唯有兩廳院符合國際級專業劇場規格，其他政府規劃中的新興劇場，如高雄衛武營、台北藝術中心、台中大都會歌劇院、高雄大東藝術中心、大台北新劇院等，最快在三到八年後竣工，但部分的劇院營運模式仍陸續被探討，也就表示興建與否未成定論。好的場地不足，國家財政不寬裕，又有迫切使用需求的壓力，或許我們應該思考，曾在文化建設上扮演重要推手的各地文化中心，能否再度擔當這個重責，推動藝術普及化並成功地與國際接軌？

我國大約有廿三個縣市文化中心演藝廳及十多個公立中小型表演場地。這些文化

中心及表演場所的興建，源於民國六十六年政府推動的《十二項建設》計畫，期以基礎建設帶動經濟發展，提升國民生活水準。當時的台灣社會，適逢農漁業轉型為製造業與服務業的時期，社會亟需新的思潮啟蒙及觀念刺激，縣市文化中心的廣設，在七〇、八〇年代確實對地區藝文活動興起及地方特色的建立有極大助益。

設備人力不足 品質大打折扣

然而，這些曾經很不錯的文化中心，在軟硬體配套上並沒有跟上國際表演藝術發展的腳步，並缺少持續的設備維護更新、人才培育規劃。幾年下來，多數面臨營運面未能提升，體質老化的局面。加上，部分地方政府無力給予多餘的經費，抑或不重視，甚至淪為政治酬庸，以致文化中心場地管理制度不合乎演出團體需求，服務品質打折。此外，地方文化中心的組織層級低，難以延聘及留住優秀人才；經費嚴重短絀，影響劇場安全及正常營運，更遑論引進優質的節目！

林懷民先生去年接受專訪時，曾說「去南投、屏東、台東變得比去紐約、倫敦和北京來得更艱辛更遙遠」，想到文化中心的發展瓶頸，不禁令人心生感觸。

文化藝術扎根 培植軟實力

其實，文化中心的問題文建會曾多次提出「縣市文化中心整建計畫」，只是礙於投入經費及地方參與專業有限、文化事權分散，致計畫未有進展。但文創產業已列為我國六大新興產業、文創法的通過、文建會即將調整為「文化部」，都是我國文化藝

術向下扎根、全民推展、向外行銷的大好時機。如果文建會能夠以統籌全國文化事務的高度，重新思考並建立一套有效的方法，界定目標、重點方針，從經費補助搭配評鑑機制，讓中央與地方在文化事務的推動上，形成密切合作的夥伴關係，以有規劃的方式編列足夠的經費，投資於修繕全台現有廿幾個表演場所，進行體質面提升，未嘗不是一個值得思考的方向。

基於時機與環境條件的到位，文建會適時的投入資源，透過專業的引領，相信將可實質帶動地方文化中心發展，使其成為名實相副的推展表演藝術、培植國家文化軟實力的「中心」！

原載於二〇一〇年二月十九日《聯合報》名人堂

讓文化和藝術
成為台灣最大公約數

最近這兩年，台灣接二連三主辦大型國際活動，讓世界有機會看到台灣的文化魅力和活力。這些經驗告訴我們，只要有舞台和決心，台灣絕對有能力綻放耀眼光芒，讓台灣成為國際新亮點。

從去年的高雄世運、台北聽奧，到今年的台北花博，都是台灣這半世紀以來大規模的國際級盛會，是台灣向世界發聲、展現文化軟實力的機會，對於國際處境特殊的我們，實屬難得。台灣有優異的藝術人才及深厚的文化底蘊，並且在這些國際活動上扮演了舉足輕重的角色，結果證明我們有能力，並使之轉化為令人驚艷的文化展演。

如果說文化是國力的指標，那麼厚植軟實力就不能淪為口號或成為盲目跟隨世界趨勢的行動。當文化感召從理念宣示層次走到實踐層次，國家競爭力才能藉由軟實力的帶動而得到彰顯；如此以文化驅動社會、政治、經濟的前進，可增加人民自信心與光榮感，使國家在國際上受尊重，甚至成為「文化輸出者」。

從高雄世運、台北聽奧和花博到建國百年的跨年晚會，都是將台灣的創意產業跨

界整合且行銷的最好舞台。透過優秀的製作和演出團隊，將最好的演出呈現在國人及全球觀眾的面前，創造活動本身和台灣的雙贏絕對是爭取主辦的初衷，因為它們個個都是國家大事。

不過，還是有些遺憾。這次花博的空心菜、九層塔、茶水間等事件，以及用政治化的語言來負面解讀藝術家及專業工作者，實在令人不禁感慨，難道台灣所有事，都無法超越政黨和政治嗎？如果民主多元是台灣珍貴的共同價值，為什麼有時它反而成為阻礙台灣進步發展的力量？這麼說不是代表活動本身不能接受批判和檢驗，相反的，它絕對是合理且必要的，只要出發點是希望事情能做得更好。

我個人的高雄世運經驗，倒是一個溫馨的回憶。在活動開始前的十一個月，安益集團到學校，希望邀請我擔任開閉幕典禮的總導演。當時我十分猶豫，因為籌備時間緊迫，經費有限，場地尚未驗收完畢等因素，讓我對台灣六十年來第一次舉辦國際大型體育賽事的超級任務，有想法卻沒把握。但在對方不斷遊說下，抱著「只能成功」的心，我還是接下這個艱鉅的任務，並且邀集了北藝大及各界的菁英，共組策劃製作團隊；統合相關領域的人才與資源，動員將近二百人參與創意團隊及五千人投入開閉幕演出，才能有這麼好的成果。

過程中，無論是高雄市政府，乃至與市議員的互動，感受到的都是支持與感謝。由於各界抱以高度的期待，完全跳脫了藍綠以及政治的口水或干預，或許是大家都確信「高雄世運的成功等於台灣的成功」這個更高的價值，不希望在經費、時間和製作

協調的困難外橫生枝節。有了齊心和共好為後盾，我們才能面對挑戰跨越障礙，完成這個不可能的任務，成功的讓全世界聚焦台灣。

同樣地，一個半月後的台北聽奧，也有令人驚艷的開閉幕典禮，台灣文化的多元性與親和性再次精采地呈現。雖然高雄世運與台北聽奧的製作團隊簽有保密協定，但基於共同的使命感，讓雙方團隊在精神上彼此間互相支持打氣、交換意見及共享經驗。換句話說，我們希望大家都有傑出的表現，甚至能有所超越，因為利害早已超乎個人。

我想沒有人會反對，台灣的文化和藝術是我們必須用心守護的資產，不管今天是哪個政黨執政，它們都不應為政治服務或受政治干擾。雖然在政治上，有些人或許心中有一個顏色，但在文化與藝術面前，是超越政治色彩取向與思考的。高雄世運和台北聽奧能因此凝聚向心力，那麼讓台北花博和百年的跨年晚會成為台灣的驕傲，應該也是全民的共同期盼。

原載於二〇一〇年十一月十二日《中國時報》藝術外一章

廿九個文化部

建國百年，新年的開始，同時也進入新的行政院組織法開始實施的倒數計時。

去年初，立法院三讀通過行政院組織再造四法，未來行政院各部會將由現行的卅七個改為廿九個，並從民國一〇一年一月一日起施行，而文建會將升格為文化部。政府組織改造的意義在於透過部會權責分工的調整，達到資源有效整合，提供民眾更好的服務，進而強化國家競爭力。

文化部這個名稱在政府組織再造的探討中，出現過不同版本，包括「文化體育部」、「文化觀光部」到最後以「文化部」定案。可看出其涵括之廣，因為文化是全民的事務，是生活方式的總和，本來就和各行各界息息相關，若與某一領域結合，反而限縮文化的可能性。

文化部誕生前，目前係由文建會掌理全國文化政策事務。從卅年前成立初期每年二億預算規模，現在成長到約一百億，被賦予的任務和所扮演的角色越來越重要與多元，但遇有政策協調的大委員會，各部會派出與會人員層級的代表性，不得不令人擔心文建會是個弱勢部會。

法國密特朗總統任內的文化部長賈克朗曾說，法國有「四十四個文化部」，揭示

了文化不僅是文化部的責任，法國其他政府部門都必須有文化的思維和敏感度。文建會盛治仁主委呼應這個說法，也期盼未來台灣有廿九個文化部，對文化政策有跨部門的參與和支持。試想將來我們的文化部如果得以扮演像經建會的角色，成為整合部會資源，策劃國家文化藝術發展走向的火車頭，將可讓我們的下個世代有個具特色與內涵的台灣。

這次建國百年的慶祝活動，用文化定調，籌備之初，即以文建會為主要規畫單位，整合與協調政府和民間資源。盛主委在總統、副總統、行政院、立法院長面前調度政府各部門，頗有「廿九個文化部」的態勢，文化似乎已不僅是文建會的責任，同時是政府各部會、地方政府、企業界、藝文團體和全民的責任，好像一旦獲得文化部設立的法源依據，所有事情就會水到渠成。

然而，文化部取代文建會不應只是名稱和位階而已，不是時間到改制就完成，而是「量」與「質」的改變及「思維再造」。首先是人力資源問題，文建會的員額編制只有八十八人，隨著業務量擴增，僅能以約聘僱人員因應。未來的文化部，還會有許多移入業務，增加編制及給予適當職級，才能落實職掌功能。同時必須加強專業人才的養成與訓練，擴大視野和格局，故需有相對應之經費。此外，文化部不應是所有文化工作的執行者，而是預算和計畫的調配與控管，其決策事項，應該透過各相關部會和地方政府配合實行。

不久前有機會與嚴長壽總裁對談，他提出一個精闢的觀點，我深表贊同。他認為

文化是一個國家的基石，當它能滲透到最核心的部分，文化就可以被教育、外交、觀光、經濟所用，這就叫文化創意。台灣天然資源不足，國際處境特殊，文化卻有柔性的影響力，無論是對內或對外，都能創造附加價值。

未來的文化部如何以「部」的高度擘劃文化事務發展所需，甚至將文化內化為政府各部門的思維，期盼明年這個時候，我們真的能有廿九個文化部。

原載於二○一一年一月十一日《聯合報》名人堂

不容小覷的柔性影響力

表演藝術團體並不乏出國演出機會，不過以往除文建會外，駐外辦事處對於表演藝術是一種展現國力和文化力的方式尚無清楚的認知。現在的狀況則有顯著的不同，駐外單位已扮演串聯與整合當地資源的角色，成為表演藝術團體了解主辦單位、演出場地、當地藝文界和媒體的資訊平台，這樣的支持對於演出效果和雙方友誼的建立具有加乘作用，形成不容小覷的柔性影響力，潛移默化中增進當地政府官員與友人對台灣的了解。

近幾年僑務單位或僑胞組織，逐漸跳脫了宣慰僑胞的制式框架，演出團體不再僅以「刻意討好」和「製造歡樂」來規劃節目內容，因為我們的僑胞，對文化藝術的高領悟力，使得表演藝術團體足以回歸到以藝術本質來規劃演出內容。當僑胞能對來自母國的表演藝術產生光榮感，且得到當地友人共鳴；表演藝術塑造台灣創新、充滿活力的形象，或許更能幫助僑胞融入當地社會，共同營造尊重多元文化的一股力量。

另外，表演藝術團體也接受經貿部門或地方政府委託，到國外活絡經貿關係，藉由藝文展演活動拉近和地主國距離，進而引起外國友人對台灣製產品的興趣，同時也呼應其優良的品質，塑造信任感。

文化是非常重要的軟實力，它幾乎沒有阻力，並有十足的穿透力和說服力。投資及發展文創產業已是政府和民間的共識，甚至企業界與創投公司也躍躍欲試，視文創為投資標的，蓬勃發展可期。台灣自詡以文化立國，更應厚植文化實力，並藉此提高人民生活品質、帶動經濟發展、建構國際形象，讓「文化」成為衡量國力的重要指標。

有一個小朋友曾如此道出他的願望，希望藝術品能取代街道上雜亂招牌，公園廣場能聽到美妙樂音。文化其實無所不在，包括人與人間的感覺和互動，當我們的下一代對生活品質的要求提高，就代表美感經濟已經形成，對生活風格有一定的堅持與嚮往。

台灣有不少活躍於國內外舞台的表演藝術團體，除在正式的劇場演出外，也會到醫院、養老院、廟口、廣場、學校操場等，雖在不同的表演場地接觸到不同類型觀眾，但對美的感受卻共通，即使他們的表達方式殊異；藝術的創造和演繹都是人，它能穿越性別、年齡、職業、教育程度、甚至健康狀況的隔閡，令人因而驚豔、感動、振奮或溫暖，這些瞬間情感有可能成為永恆的記憶，轉化為特殊的人生風景。

有些知名表演團隊走遍世界各大城市和藝術節，仍堅持在國內舉行戶外演出，應是無法忘懷與幾萬人一起體會生命脈動、一起維持場地乾淨的心靈昇華經驗；幾年前，上萬人參與的柏林愛樂、維也納愛樂的戶外轉播同樣產生一種集體共好的默契，讓指揮大師們留下深刻印象，這種在日常生活中養成的文化參與，使得「人」成為台灣的獨特魅力。

我們常常在不起眼的角落發現人與人之間的美好互動，或是聽聞許多找到自己位置的生命故事。生活周遭其實有很多美的人事物，包容、尊重、夢想、勇氣、堅持、善良……，這些特質都是我們文化底蘊的一部分，甚至是滋養創意的重要來源。

原載於二〇一一年八月二十二日《聯合報》名人堂

原題〈文化每天都是進行式〉

讓藝術成為
改變世界的力量

文化，是生活的積累，是創意的泉源。藝術，來自於生活，是文化的結晶，能夠穿越語言、種族隔閡，讓觀者因而感動、振奮或得到慰藉，儘管每位藝術家使用的載體、表達的方式可能不太一樣，引發的心靈觸動並無二致。

而藝術工作者對整個大環境的細膩觀察與用心體會，可能是改變社會氛圍的一股力量或在適當時機藉由作品提出辯證和反思，甚至是啟動社會微革命的濫觴。放眼世界，所有與歷史人文、教育環境等相關的重要議題討論或行動，皆可見到藝術家努力的身影。

因此，「藝術」可以是改變世界的力量，它能帶動整個國家、人民在文化涵養上的沉澱與昇華，也為人們開啟一扇扇創新思考之窗，帶來正面鼓舞和激勵，讓人與人之間的相處能有更多感情、厚道與溫暖，讓不同文化間能有更多交流與包容。而這也凸顯了藝術教育在整個國家發展進程中的重要性。

一個完整的文化創意產業鏈，文化藝術是源頭、創意是中游、產業是尾端，每個

階段都有其重要功能和目的。其中，「源頭」也就是文化藝術的深耕，最為重要。如果過度傾向「市場端」的產值，將會造成失衡的情形。尤其是不同藝術表現的跨領域整合工作，它必須在進行文化創意產值化之前，就能受到有計畫地投資與整合。

因此，發展文化創意產業最重要的組成，來自於大量的藝術創作人才及作品，沒有成熟的內容和創意，便難以吸引國際注目與資金投入。而藝術創意人才的培養，正是這一切發展的根基，應可從專業人才、全民美學、整合性人才等三大面向著手。

未來，藝術的創新將不再只侷限在創作本身，而會將觸角延伸到人類生活的各個面向，跨國、跨域、跨界、融入及運用科技素材和媒介、打破傳統與現代的疆界，將成為各國發展軟實力的重要元素。

如何從傳統文化中萃取菁華，以併用左右腦來激盪各種創新，是走在趨勢前端的必備能力。因此，在專業基礎之外，還應具備人文涵養、轉化能力等功夫底子。國際視野的培養，將有助於學生們未來在全球化浪潮中站穩腳步。

對於藝術，各藝術文化蓬勃發展的國家普遍都是抱以開拓、維護和資助的態度，此。專業藝術人才的培育，立基在藝術教育的普及之上，歐美先進國家的例子即是如才能有今天的成果，值得借鏡。

創造需求必須從全民美學培養做起，全民美學培養則必須從小開始。在一般學校教育體制內，就應該帶入融合人文、美感、鼓勵創意及感官體驗等藝術相關學習，培養懂得欣賞、願意親近藝術之觀賞人口。不僅僅是觀眾的培養，產官學研各界對於文

化藝術的瞭解、尊重與投資，都是重要的推進力。

另外，藝文界、企業界、產業界的溝通語彙不盡相同。必須培養不同語彙都能理解，能在文創產業鏈間作良好溝通協調的藝術行政管理專業人才，來擔任整合文化藝術能量的重要角色，使其具備跟觀眾溝通的能力，讓觀眾能透過他們的說明和帶領，接觸、感受及喜愛文化藝術。

推動文化事務和藝術教育，都必須深耕，才能自然而然成為文化底蘊的一部分。

在文化已成為全球顯學的趨勢下，文創產業帶動了第四波的經濟願景；而實踐願景的策略，扎根於人才培育的藝術教育工作是奠基，同時建立人們創造和使用文化產品的認知與習慣，以共同形成一種正面向上的力量，為生活創造價值。

人才是台灣的優勢，唯有不斷培育累積，展開世代交替的傳承之路，才能奠定未來發展的根基。簡言之，培養人才、提高人才競爭力、留住人才，甚至吸引國外人才，都是邁向創意美感之島所不容忽視的重要課題。

原載於二○一一年十二月十九日《中國時報》藝術外一章

台灣需要什麼條件
發展定目劇？

最近政府與民間都在談論「定目劇」的話題，無論從文化藝術的推動或是從觀光的推展來看，都很令人期待。要推動「定目劇」，節目、場地、客群、環境的相輔相成，都是不可或缺的要素。

維也納國家歌劇院的經典歌劇及舞劇、英國倫敦西區的音樂劇、紐約的百老匯、張藝謀的《印象系列》及南韓《亂打秀》等，融合了音樂、舞蹈、戲劇、科技、功夫等元素之精彩表演，吸引了絡繹不絕的觀眾，都是成功的「定目劇」案例。

分析這些定目劇的成功要件有：

一、**節目水準很高**。著名的維也納國家歌劇院，擁有世界一流的樂團、指揮、演出者等卡司，世界各國最精彩的節目無不爭相以在維也納歌劇院首演為榮。而維也納也以音樂和藝術作為城市特色，不僅擁有在地觀眾，無數的觀光客也紛湧來此朝聖。

二、**兼具藝術與娛樂性的演出內容**。定目劇作品的話題須能跨越時代的侷限，所詮釋的內容要能引起觀眾的共鳴，才能有口皆碑，使更多的觀眾到場觀賞。

三、結合當地特色，發展地區觀光。擁有六十一年歷史的陝西省歌舞劇院，考據唐代宮廷樂舞的禮儀程序，演出絢麗典雅的《仿唐樂舞》，成為陝西重要的景點。而張藝謀的《印象系列》，以山水實景作為舞台，佐以聲光特效，動員居民演出在地歷史，除帶動了就業率外，也為當地創造驚人的食宿、交通、商業等龐大周邊效益。

四、以先天繁榮的觀光資源，帶動節目的產生。典型的例子就是英美的音樂劇，以及位於南韓渡假休閒勝地──濟州島的《亂打秀》，這是以豐富觀光客源帶動文化藝術活動的例子。

雖然台灣有不錯的條件可以發展定目劇，包括：優秀的表演團體、多元的藝術種類、以及具特色的人文風情及風光景色。但節目的安排與規劃、表演場地的擇定，以及客群的來源，都是推動定目劇必須一併思考的重要課題。

去年台灣的觀光客累計有四三九萬人次，其中五成是以觀光為目的，深度旅遊的不多、停留日數不長，旅遊地點、目的分散，以現況來看，若將觀光客源作為定目劇的主要客群，似乎仍有一段很長的路要走。所以，打造優質的節目和健全的劇場環境，培養國內的欣賞觀眾，一如維也納、倫敦、紐約等大城的表演藝術市場，藉由穩定的當地藝文消費客源，撐起各個膾炙人口節目的長久發展，是政府應該持續推動的工作。

關於定目劇，台北市文化局規劃台北藝術中心時，就提出發展定目劇的想法，一方面讓經典節目延長演出壽命，創造經濟效益；另一方面則讓表演團體藉由演出期間

的拉長，降低製作成本，而樂於投資製作更精緻更好的節目。由於台北藝術中心未來與鄰近士林、劍潭區域的觀光特色結合，將形成一個既可品嘗美食、又可欣賞台灣特色演出的文化商圈，其遠景是值得令人期待的。

台灣要有足夠的條件來發展定目劇，並非單一的表演團隊努力就可達成。文建會、交通部觀光局的跨部會合作，以優質的節目，加上交通、食宿、商業活動的配套，驅動觀光客源，將有助於創造出發展定目劇的環境與條件。

原載於二〇一〇年四月十一日《聯合報》名人堂

期待台北藝術中心
成為文化與觀光重鎮

座落於士林臨時夜市原址，計畫於後年落成的台北藝術中心，終於在昨（十六）日開工動土，二〇一五年起試營運。

這是一個令人高度期待的文化建設，除具特色的建築物外，設有三個專業劇場，提供八百至二千五百五十席以上座位數。台北藝術中心的落成，不僅意涵著一個新時代的誕生，由於它所具備的先天條件──位於捷運旁，交通便利；台北地區藝文發展蓬勃，表演團隊密度高；鄰近士林夜市國際知名，是重要的庶民文化代表區域；多了一點親切感及生活的融入，是藝術結合觀光推廣的要素，更是台北市以文化藝術為櫥窗，發展具國際品牌世界級首都城市之重要機會。

長期以來，台灣的國際級專業劇場僅有國家兩廳院，扣除休館保養日，可容納的演出非常有限，對於活躍的台灣劇場界來說，能夠好好發揮的演出場地完全不夠；當然，這樣的窘境，也不免影響劇場節目的多元與無限可能，對觀眾來說，也是一種損失。而台北藝術中心規畫之初，原打算不只興建劇院，另包含音樂廳，幾番調整，現

設立於中心內的只有劇院，未來要另覓他處興建音樂廳的可能性，不知能否實現？縱使如此，台北藝術中心的誕生，仍具文化藝術歷史的重要意義。

八年前，曾探討台北藝術中心以BOT方式辦理，後因民間企業無意承辦，改由政府出資興建，可見台北市政府有心於此。然多數民眾印象中，政府工程總是多所延宕。因此，隨著這個劇場的動工，挑戰才真正開始。工程進度能否掌握、劇場營運發展方向如何定位，攸關後續成敗。

打造一個具指標性價值的建設，困難一定非常多。對於公家工程，政府各層級單位或許都設有所謂的工程督導會報，來協調工程遭遇的問題；管考資本門執行率來確保經費如期執行。但權責單位的主事者如果沒有堅定的信念；協調的層級及結果，如果不能有效從上貫徹到下；預算執行率如果只有表面數字，沒有細緻討論，那麼工程品質及時效要能確保，將是遙不可及。

許多人認為BOT是創造政府、企業及民眾三贏的機會，的確。但以專業劇場來說，則非全然適合。因為，除硬體外，劇場最重要的責任，在於經營觀眾、經營內容。對於藝文普及化及團隊發展使命的達成，恐怕無法在民間營利導向下，衡平政府追求國家社會整體利益的目標定位。

台北藝術中心成敗關鍵，繫於正確的發展方向與定位，軟硬體規畫建置應同時進行。過往各地文化中心所面臨的問題，是在設置初期政府沒有核配該有的專業規格。不僅員額、經費，甚至取才管道及培育機制，都無法造就一個適合專業發展的空間，

這是一個機構籌備之初，應特別留意的。在台灣，專業劇場的經營，雖已有「行政法人」這樣的制度選項，也透過這個體制對兩廳院的人事、會計、採購制度做出鬆綁，但政府仍未用心經營與呵護這個新契機，在管理、監督上始終懷抱舊思維，如何創造可能性？台北藝術中心的籌劃，實應引以為鑑。

此外，劇場經費來源不宜過度強調自籌比例，更勿沾沾自喜於自己的籌款能力；為了預算書上比較好看的數字，能投資表演團體做好節目的錢就更少，商業操作必然更頻繁，觀眾恐怕還得花更多錢才進得了劇場。最終，劇場、民眾，乃至國家，都會是輸家。雖然行政法人尚未能適用地方政府，台北市政府仍可有其他制度選項，但對劇場的營運，主事者應有更深的遠見，因為台北藝術中心的種種經驗，將成為地方政府新建劇場的借鏡，故應立下標竿。

劇場是一個匯聚勇氣與理想的所在，對藝術創作者來說是如此，對劇場經營者來說，更是如此。台北藝術中心的營運，應能為民眾創造出最大的文化福祉。

原載於二〇一二年二月十七日《中國時報》藝術外一章

※關於文中所提「行政法人尚未能適用地方政府」之觀點，謹補充說明如下：

《行政法人法》第41條第2項雖有明文規定：「經中央目的事業主管機關核可之特定公共事務，直轄市、縣（市）得準用本法之規定制定自治條例，設立行政法人」，

然而，準用該法哪些規定？自治條例核定權限為何？並未於該法中明確界定。若要付諸實行，仍有許多尚待釐清之疑點，恐將嚴重拉長立法程序所需時間。

此外，在《行政法人法》三讀過程中，院會也通過附帶決議，要求該法公布施行三年內，政制行政法人之機構數量以不超過五個為限，並於各行政法人成立三年後評估其績效，據以檢討該法持續推動之必要性。目前，根據行政院人事行政局之規劃，未來三年內將優先推動設置五個行政法人，包括：國家表演藝術中心、國家中山科學研究院、國家運動訓練中心、台灣電影文化中心、國家災害防救科技中心。三年之後，立法院又將針對行政法人制度進行績效評估與檢討，會如何發展尚為未知數。當然我還是認為行政法人對劇場來說是很好的制度，可惜目前尚未能適用於地方政府。

但是，地方政府仍有其他制度選項，我相信也能夠有一番作為。

二〇一二年二月二十二日增補

打造風格獨特的
松菸藝術特區

松山菸廠藝文特區，位處台北市黃金地帶，市府企圖將其打造為扶植台灣原創力的基地，它的未來，普受各界關注。知名設計學者官政能曾提出，應該為這個園區，找一位「品牌總監」。這個頗具策略思維的建議，與我心中理想藝文機構的營運，有著高度的契合。

在台灣，文化藝術機構多屬公務機關，由政府負責經營與管理，票價通常不高。這樣的定位有其原因與必要，因為和教育一樣，希望能夠降低民眾參與門檻，來推廣文化藝術發展，提升全民素養。而藝文機構若以營利為目的，則屬於原創性或實驗型作品，將不免被排除在外，造成的藝術型式偏差，恐怕只會加深。

可惜的是，藝文機構納入公務體制，固然一定程度地確保了公共任務的遂行，但卻也常落入「沒有個性」的陷阱中。原因無他，公務機關為便於管理或合於法規程序，不得不將各種事務「標準化」，行政考量遠遠凌駕於機構的獨特性之上，藝文機構也是。

只是藝文機構的成敗，關鍵並不在行政層面，而在文化藝術的品味、見解及判斷。

良好的行政流程也須著眼於，如何讓大眾更容易參與，獲得更多，讓藝文機構的功能更加彰顯。而影響藝文機構品味與見解的人，在劇場就是藝術總監，對於像是松山菸廠這樣的藝文特區，應該就是「品牌總監」。

大多數歐美國家，劇場藝術總監的主要職責，在決定演出內容，藉由專業判斷來做出最好的選擇，或是對藝術家的支持。因此，不必然有委員會的集體決策，當然也不會有雨露均霑、統統有獎統統小獎的窘況。而藝術總監篩選節目的各項考量，就是最重要的評估標準，當然劇場的特色也就會依著藝術總監的決策，逐步被建立起來。

我曾造訪巴黎的一間市立舞蹈劇場，規模很類似台北的城市舞台，他們的票往往在六個月前就銷售一空，有時甚至連藝術家要呈現的作品內容是什麼都還不知道，觀眾仍舊埋單。只因為觀眾相信藝術總監，他們很想知道藝術總監要推薦什麼樣的作品。

這就是劇場「品牌」建立的最佳典範——劇場的特色與品質。長期維持著一定的高度與水準，觀眾心中會產生完全的信賴感，久而久之，無論藝術總監安排什麼樣的節目，觀眾都可以安心並樂於接受，少了困擾與摸索，接觸藝術文化的腳步，也就不會太過遲疑。而不同的劇場，應有自己的「品牌特色」，就如同每一家成功的企業，都有自己獨特的核心價值與精神，藝文場域亦然，始能真正具備生命力。

因為對於文創產業的信心與期待，國內有了更多的硬體投資。劇場、音樂廳、文

化園區都成為重點項目，多數會在近年陸續落成、營運。多數新的機構還在思索未來的營運方向，因此常聽到「要成為另一個國家劇院」，或「第二個華山藝文特區」的說法。

若以公務機關「標準化」思維，複製一個成功的案例，確實是一個安全的方法。但藝文特區應該有自己的想法、標準，與喜好，對於要給社會大眾甚麼樣的環境與氛圍，應有清楚的想像。這是「品牌總監」的工作，也將會是松菸未來發展出自我風格的重要基礎。

原載於二○一二年四月二十二日《聯合報》名人堂

打造滿天繁星
也讓一輪明月耀眼

隨著政府組織改造的上路，文化部即將在二天後正式成立運作了，這也意味著，文化藝術可以用更為對等的角度，與其他政府部門對話，甚至可以有更多積極性的角色與功能。

成立文化部，是政府推動文化藝術發展的另一個起點。雖然文化部是文建會調整而來，也併入了一些原來新聞局、研考會及教育部的業務。新的機關，可以有更多新作為。但在整個政府改造架構下，分配到的資源可能不必然如預期，各種新計畫難免受到影響。然而，在有限的資源下，文化部大可發揮創意，積極與政府其他部會連結合作、資源整合，讓政府施政能多管道的融入文化特色與美力。

或許很多人不知道，政府有許多部門的業務都與文化藝術有關，例如國科會致力於推動數位典藏、創新科技；文化觀光業務則隸屬於交通部；外交部近年來對於文化外交頗有著墨，努力推動國際文化交流；文建會還於海外成立文化據點「台灣書院」；甚至農委會也陸續提出融合文化藝術內涵的農村再生計畫，以及精緻農業健康

卓越方案。教育部則與文化藝術關係更加密切，從人文藝術課程到藝術人才培育、師資養成，影響對象涵括全民及專業人才，且將於政府組織改造後，成立師資培育及藝術教育司。

這麼多政府部門都在推動與文化藝術相關的業務，可惜大多數的國人恐怕並沒有感覺，這是因為各個部門大多各行其是，缺乏整合性的作為及共識，造成資源及力量的分散。再者，畢竟各部會專業不同，非藝文見長的單位，業務執行過程中，亟需藝術文化人才及創意的協助及共同投入，始能掌握精髓，道地、到位。

所以，文化部的誕生，就資源整合的角度而言，應是時候。藝術創造力，本來就不侷限於藝術創作本身，更可被應用在生活各個面向，激發創意、帶動創新變革。文化部的功能，應該包含建立起與其他部會的實質對話與溝通，搭起一個機制橋梁，提供藝文人才及團隊組織資料庫，以及整合散落在各部會與藝文活動相關預算，進而協助各部會妥為運用資源。如此，不僅能讓文化藝術透過各種管道，有效的與民眾發生關係，甚至可以樂觀的期待，連政府執行與推動業務方式，都有變得更好或更創新的可能。

而對藝術工作者來說，更叫人期盼的，則在於文化部如何與教育部攜手合作。從事藝術推廣工作數十年來，常覺得藝術的推廣總是效果有限，事倍功半，藝術界的同僚們或許也有同感。

許多相關研究調查都顯示，藝術能不能真正融入人民的生活，成為一種習慣，早

期的教育是關鍵，而且不僅只在藝術課程的設計，文化藝術可以協助的，還包括創意與獨立思考、環境美學的創造、自信與態度的培養。這些目標，需要靠文化藝術與教育體系的密切互動才有機會達到。我們目前的藝術教育設計，是否還能有更有效的改進，值得探討。

讓藝術文化融入人民生活，也就是在為藝術文化培養消費的市場，文化部責無旁貸。但是必須要同時注意的是，若沒有源源不絕的精緻藝術作為發展核心，文化是沒有成長的養分的。因此，期待文化部打造「滿天繁星」之外，還要讓「一輪明月」發出耀眼光芒，必須兼顧藝術普及教育與菁英教育。

台灣現在的藝術教育，機制不夠彈性、趨於扁平化。因此，未來文化部可以協助制定改善策略，重點培育資質優異的藝術專業人才，及應用藝術相關領域的優秀人才，以因應文化創意產業進階發展的創新人力需求。

文建會調整為文化部，是不是升格，各方看法不一。但如果政府高層能夠以高度的重視、足夠的支持，來強化文化部的能量，那麼台灣的藝術文化發展，絕對會有新的面貌。

原載於二○一二年五月十八日《中國時報》藝術外一章

表演藝術團體的「補助」與「投資」

享譽國內外的優人神鼓宣布暫停創作三年，雖然震驚各界，但對於許多表演藝術團體而言，這絕不是特殊個案，且類似的問題時有所聞，因為財務壓力如影隨形，兼差、借貸、抵押財產情事屢見不鮮。表演藝術的製作成本不會因為工作人員經驗豐富而降低，有時為了突破與創新，成本反而不斷墊高，形成更大的惡性循環。優人神鼓的決定凸顯台灣藝文環境的沉痾，所透露出的警訊值得重視。

囿於創作過程、組成元素及演出呈現場域等特質，全世界的表演藝術團體很難單靠票房收入支應開銷，精緻、藝術型的節目場地通常不大，即使觀眾滿座，仍無法損益兩平。表演藝術是勞力密集的手工業，無法在短時間內量產和複製；「生產」和「消費」同時進行，當演出結束，產品的生命週期也同時告終。表演藝術的非營利屬性和市場限制，造成它必須依賴外部資源的挹注，無法和其他產業相提並論，公、私部門的扶持與贊助，是促成良性循環及衍生供需價值鏈的活水源頭。

誠然，藝文團體在藝術專業和組織經營絕對需要自我精進，並思考團體定位和存

在價值的問題、創作和觀眾的關係等；政府則必須檢討補助機制，擬訂具體政策，把文化資源的餅做大，並打造出鼓勵民間企業支持藝文活動的大環境。

政府對文化藝術的政策一向是從「補助」的概念出發，政府與藝術工作者的關係往往偏限在最簡單的「贈與」和「收受」，短暫又單一。先不論「贈與」的金額是否符合期待，但可以確定的是，這是一種最表面且淺層的關係，並不足以產生深刻及對社會大眾造成影響的力量，更無法成為產業發展或型塑柔性國力的基樁。

然而，政府與文化藝術界的關係應該是「投資」，而非「補助」。從人才培育、教育深化、通路建構、市場擴大、立法推動，到產業獎勵等面向，長期且全面的考量。政府如果能確實體認到文化藝術對於國家發展所能產生的貢獻，那麼，在心態和思維上必須調整，以長期「投資」取代施捨性的「補助」。當然，投資者與被投資者都必須清楚地了解自己能夠為社會回饋、貢獻什麼，形成永續、富含生命力的有機體。

台灣的表演藝術多元、豐富、充滿創意，也因前人的耕耘，而經歷了開枝散葉、蓬勃發展時期。不過，表演藝術團體的成立與發展有很多不同的階段，市場區隔和藝術性質的殊異也彰顯現行的補助政策不宜用同一機制去評估，應兼顧藝術團體的發展進程。初期應給予舞台、演出機會；中階則應協助建立制度，朝專業的路途邁進；有一定成就具規模的團體則可視為文化國力的延伸，參與國際藝術節演出，成為國家品牌代言人，也可帶小團相輔相成，經驗傳承，促進藝文生態健全發展。

文化軟實力的概念風行全球，表演藝術作為重要的文化財，沒有理由不把它視為

發展文創的策略性槓桿，乘風順勢而起。以文化底蘊為傲的台灣，在此趨勢及國際和大陸的競爭壓力下，已非我們願不願意的問題，必須趕快脫離喊口號的階段，落實具體政策，否則台灣將喪失優勢，被取代、邊陲化之日不遠。

原載於二〇一二年五月二十八日《聯合報》名人堂

期待文化國是論壇
凝聚共識動能

文化部最近舉辦一系列的文化國是論壇，第一階段依不同議題共有九場，我參加第七場，是關於藝文團隊扶植策略之探討，吸引了許多表演藝術工作者、媒體、藝文界，以及各界關心此議題的人士與會。當天會場滿座，有人因為沒有座位席地而坐，且很多人是從中、南部專程前來，可見此議題受到高度的重視，但也意味著表演藝術工作者對現況有著滿腹焦慮，欲藉此機會表達心聲。

論壇由龍應台部長主持，以「表演藝術團隊的扶植策略」為主題，針對何謂表演藝術，以及表演藝術團隊的種類、屬性、目標、經驗等問題進行討論。整個過程，參與者發言踴躍，氣氛也算和諧，但事實上，不管是與談人或現場發言者，包括表演藝術團體經營者、中央與地方政府、不同領域的藝文界人士，以及關心文化藝術的人所提的看法，基本上是各抒己見，沒什麼交集，針對本次議題的討論便顯得不夠聚焦，難以形成共識。當然，這或許是文化部為何舉辦國是論壇，瞭解各界聲音的原因。

文化已是全世界的顯學，各國無不大力推動，甫落幕的倫敦奧運即充滿英式巧

思。各方對於文化議題的想像，也不像早期，只有少數關心藝術文化的人在談論。政府於九十一年開始提倡文化創意產業，九十八年又將其納入「六大新興產業」之一，而馬總統更是一再強調「文化立國」、「文化興國」。這些口號，都不免帶給大家許多期待。

今年，搭上政府組改列車，文建會升格文化部，許多人期待文化議題將可從小眾擴展至大眾，普及文化藝術提升全民生活品質。因而，文化不再只是特定領域，它可以是生活的、經濟的、外交的、觀光的、農業的、體育的……等。觀諸政府在九十九年公布的《文化創意產業發展法》，列舉了十五項加一項（其他經中央主管機關指定之產業）文化創意產業範疇，也就是說，什麼都可以和文化鏈結。

看起來，政府對文化表現出高度的重視，且大力推動，但只要進一步觀察，就會發現，可能是口惠實不至。光是「文化創意產業」一詞，便涵括「文化」、「創意」、「產業」、「文化創意」、「創意產業」、「文化產業」等不同概念和想像，政府主管機關和藝文界都有各自的詮釋與看法，但做為國家政策，須明確說明其定位，並設法建立社會基本共識，才可能訂定政策，順利推動。知名建築學者漢寶德先生，日前就投書提出「文化部還是文創部？」的問題。

除了定位不明外，在事權方面，文化部雖整併了新聞局、外交部及教育部的部分業務，理應可運用這些專業單位的經驗及資源，力推文化藝術、行銷台灣，但實際上，資源卻仍闕如。

而現由教育部主管，移轉到文化部的社教館所，以及兩廳院的經費，於明年度面臨大幅刪減，以致文化部綁手綁腳；人力編制規模及取才來源受限於現有體制，限縮專業發展空間。再者，政府往往以「雨露均霑」的心態來分配資源，更糟的是，不但沒有戰略，還不給子彈；教育部有些業務司的年度預算都比文化部整個部來得多，更別提其他部會。相較之下，文化界所分食的不是「大餅」，連「餅屑」都稱不上。從文建會大張旗鼓地成為文化部後，實質上經費不增反減，政府對文化事務所抱持的態度可見一斑。

龍應台部長是各界敬佩的作家，她對文化事務所懷抱的理想、熱情與視野俱足，更難得的是，文化界普遍對龍部長有著高度期待。文化部舉辦國是論壇，就是希望文化能成為國力的源頭活水，進而找到台灣清楚的文化利基，期盼龍部長能為理念辯護，凝聚共識，促進公部門與民間合作動能，爭取政府對形塑國家品牌內涵該有的支持。

原載於二○一二年八月十七日《中國時報》藝術外一章

法國前文化部長
賈克朗的啟示

法國前文化部長賈克朗上個月下旬應文化部之邀造訪台灣，除與龍應台部長進行公開座談外，也來北藝大參訪。與他相處的時間雖短，但很難不被其熱情、觀察細微、充滿好奇心的性格感染；他一直問問題，且能隨時掌握話題精髓，令人印象深刻。

賈克朗先生兩度出任法國文化部長，時間長達十年，推動許多重大文化政策與工程建設，對法國文化發展影響深遠。在當時密特朗總統的支持下，文化部預算在他就任隔年便調高為前一年的兩倍，到他卸任則共擴增五倍多，方能以充分的經費建構法國文化產業價值鏈。除了推動大羅浮宮計畫、新凱旋門、巴士底歌劇院、國家圖書館等硬體建設外，也創辦古蹟日與巴黎音樂節、立法保障單一書價和制定電影保護政策等文化軟體措施，讓法國的文化得以蓬勃發展，長期維持不墜。

賈克朗宏觀的視野與執行力，讓他的文化政策不僅舉世聞名，其文化思維更具「標竿學習」的價值。

他任內經歷兩次法國經濟危機，文化預算卻不減反增，因為社會已形成共識：

「經濟起落是一時的，文化政策卻是長遠的」。景氣愈不好，他愈覺得要增加文化資源，因為「文化是經濟上非常重要的投資」。他認為，文化藝術在短期內是無法回收成本的，也因此更需國家領導人及政府的大力支持、挹注資源；文化藝術的發展需要長期努力，朝向更多人才的參與，以專業的角度來經營，並且秉持堅定的決心，來捍衛文化藝術的永續發展。

賈克朗認為，大部分國家常利用經濟和財政因素作為縮減文化教育或文化政策發展的藉口，這種錯誤的手段，將會扼殺我們的年輕人及我們的未來。文化是國家的核心，不能用經濟層面來看待；文化並非商品，有其脆弱性，而且正飽受虛擬化、商業化、全球化的威脅，必須仰賴自主性的文化政策，避免被全球商品化潮流所左右。

短暫的訪台期間，賈克朗對台灣人的熱情、真誠與謙虛有著諸多的讚揚，這種特殊的文化魅力是他走遍世界所僅見，甚至發出「連台灣人自己都低估了」的慨嘆，鼓勵我們要保留這樣的特色，還要勇於「做自己」。他同時感受到台灣的豐沛文化藝術人才及其能量，但也提出這些人才需要政府全力支持、避免大量外流的觀點。他認為，台灣在文化藝術上有很好的基礎，政府更應有計畫的投入資源，使其活絡、深化。

即使在法國推動文化政策，仍會遭遇到類似「文化預算是不具回收性」的質疑，必須花很多心思去說服、溝通，才能將重大的計畫逐一落實與完成。台灣的文化、價值具多元性，政治環境也顯得較為複雜，如何建構出文化藝術對於國家、社會發展，以及民眾生活重要性的共同認知，進而支持文化軟硬體的建設與投資，恐怕需要投入

更多的耐心和努力。

在不景氣中逆向操作的勇氣，來自於對理念的堅持和決心，站在策略的制高點上擘畫文化願景，是賈克朗給我們的重要提醒。他的成功經驗像一座標竿，絕對有參考價值，他憑藉著強大的格局與魄力，讓當年的文化產業投資效益遠超過成本，文化施政的推動也凸顯法國獨特的人文景觀。「政治是一時的，文化是永久的」，文化工作雖難立竿見影，但不播種，就永無發芽的一天。

原載於二〇一二年十一月十六日《中國時報》藝術外一章

02

人才培育，前進的原動力

留住文創人才

發展文化創意產業是台灣必然要走的路，政府也把文創產業列為六大新興產業之一，使其成為下一波台灣經濟發展的新動力。台灣缺乏天然資源，市場規模有限，可是文化資源豐富，人民素質高，並有充沛的人才庫，民間很有活力，這些都是台灣是否能成功轉型與升級為創意國家之列的關鍵因素。

文創產業是大量仰賴腦力且資源需求相對較少的產業，正是台灣可以與其他國家抗衡或者共存的方式，然而這樣的時機窗口，不會久待，如果我們能在這一波的文創政策推動上，讓台灣的文創產業真正揚起各種蓬勃發展的可能，那麼這個機會就會是台灣的最大契機；但相反的，如果這樣的機會、潮流沒有把握住，台灣會徹底的喪失優勢，很難在以後迎頭趕上。

台灣由於自由民主、教育普及，與國際接軌早，受多元文化影響，孕育出溫暖的人情與旺盛的民間力量，說「人」是台灣最大的資產，一點都不為過。人才是台灣的優勢，過去的不斷累積，培養了許多優秀文創人才，受到國際矚目。雖然文化在政府的施政位階上不高，但在相對條件下，成果出色，可是面對接續人才的培育，以及人才流失的問題，若無妥善規劃，這樣的優勢很快的將成為台灣的挑戰。

當各國都在發展文創，視該產業為帶動國家軟實力的重要驅動力，我們不能沉湎於文化資源豐富、人才濟濟等「自我感覺良好」的鴕鳥心態。因為針對我們的優秀文創人才外流現象，相關單位常提到說要留才，但沒有體認到問題的嚴重性，也沒有積極作為。另外，我們的人才培育比較集中在高等教育卻不夠扎實，而各種基礎教育體制在鼓勵創意和多元思考的精神則不足，有礙於創新能力的啟發。

近幾年，隨著大陸崛起，許多台灣文創人才外流彼岸，是不得不面對的事實。具有文化共通性的對岸，挾「一條鞭」政策，以驚人速度及雄厚財力急起直追，傾全力積極投資，延攬人才，建設文化軟硬體，厚植文化實力，鞏固並主導文化話語權，爭取華人文創產業的龍頭地位；這些年來，當其祛除政治因素、社會開放後，現今大陸在藝術文化的影響力和過往已不可同日而語，實不能予以小覷。長此以往，如果我們不慎重因應，台灣究竟還能保有多少優勢，是令人存疑的。

「文化」、「創意」、「產業」若個別看待，是三個完全不同精神與內涵的概念，推動方式不盡相同；聚攏起來也有許多的組合方式和意義。不過簡單的說，先決條件是要有豐富多元的內容，而這滋養內容的源頭則來自文化，接下來才是建構平台，促進供需關係的活絡，但不能僅以能否複製的量產觀念宰制產業的價值與績效，因為文化和教育一樣，主體都是「人」，應該用「投資」的角度來審視和評估。

台灣雖是蕞爾小島，但半個多世紀以來，已發展出具有台灣特色的中華文化，並展現多元文化的融合與自由創新的能力，重點是如何在這個基礎上，將我們閒適的生

活態度和品味，藉由一代又一代的文創人才，創造獨特文化魅力，建立有別於以「量」為主的思考模式，而以「質」的風格和包容力彰顯文化競爭力，留住台灣人才。

原載於二〇一一年二月十日《聯合報》名人堂

留才育才
專業為核心思維

在台灣有越來越多人意識到人才的斷鏈與失衡，且幾乎每天都有人談這個問題。從學術界、媒體到民間各領域，甚至亞洲鄰國的副總理，把我們的人才來源問題視為負面教材，期避免重演「台灣故事」。然而，似乎僅有政府對人才出走或取才不易的問題仍樂觀以對。

過去，我們對擁有優質豐富的人才來源，對其造就，感到自豪。而這些成就的基礎，在於整體大環境的支撐。曾經我們的社會是那麼重視專業養成、充分支持專業發展，但現今卻感受不到這樣的氛圍。在主客觀環境的變化下，優秀人才出走、國際人才進不來；掌握政府資源者，沒有該有的專業作為，這些因素都造成了人力資源淪為「吃老本」景況。

省思這些問題，或許可以同時發現到，這些年來社會大眾對「專業代表性」的信賴感，已有所動搖。但相對的，所謂的「專業」見解，在我們公務行政機關的政策規畫中，也漸為模糊；政府的專業部會或局處，未能獲得該有的尊重；幫政府做事的

人，是否真的以其專長領域做到專業該做的事？基於政府對於整個國家社會大環境的引領角色，這些問題不乏探討及改善空間。

舉例而言，政府部門常會藉由審查、諮詢會議或公聽會，匯集專家或各界意見，以進行資源分配或政策定案，但有些現象不得不留意。其一，負責政策研擬或規畫的單位，沒有完整的問題蒐研、深度分析，會議目的未明，效率不彰。其次，未提專業需求或規畫方案，被動等待與會者給予解答或資訊，沒有想法，照單全收，何來成效。

值得思考的是，專家意見應是在彌補政府機關本身的不足，是在協助確認及檢視規畫方案的合宜及周延性。對於施政計畫，權責機關仍應有明確的研析、主張及策略，不宜顛倒而行。若此情形未能有效改變，長久以往，在組織內將形成職權怠惰、便宜行事的不良文化，專業自然漸趨無用，對於政府留才、育才更是不利。

以文化事務來說，文化藝術有其特質，專業人才相較於其他領域部門，不算充沛，大量仰賴外部專家對於施政措施研擬的參與。但專家參與過程的鋪陳，關乎決策品質及成敗。例如，開會前有無下功夫做好功課，並且讓專家充分瞭解文化藝術生態現況、實務運作問題，甚至安排親身體驗及多管道參與，確切深入問題的核心，如此才能從專家身上挖到寶，這是行政機關要做出專業決策不能不做的事。同時，藉由相關過程，讓參與者共同學習成長，有計畫的填補人才斷層及資訊的不對稱，才能發揮專業部會該到位的功能與能力。

在表演藝術界行之有年的扶植團隊計畫，已邁入二十年，從該制度的策略定位、

目標及評審機制，都應全面的檢討、構思轉型。再者，受限於官僚體制的僵化，為文化機構找出最適當的營運模式與活路，讓藝文組織真正走向專業經營，是即將於五月上路的文化部，必須用「專業」來說服其他政府、民意機關及社會大眾的要事。此外，文創法中雖訂有購買原創產品或服務、自國外輸入自用之機器設備可享租稅優惠等條款，但如何具體落實，並構成誘因，財主單位無法代勞，基於專業權責，文化部責無旁貸。

隨著政經局勢演變，政府要照顧的「顧客」需求，其對象及範圍，愈來愈廣，專業範疇要考慮的議題，涵蓋面向更為多元。雖然，承擔眾人之事，常需周旋於不同層級的主管機關大、中、小老闆、民意代表和媒體間，決策因素錯綜複雜，但真正到位的專業舉動及表現，應是解決問題的根本與核心。否則，只會離專業和本業愈來愈遠，問題仍懸宕，理想永難實現。

原載於二○一二年四月二十日《中國時報》藝術外一章

熱情、執行力與
全面品質管理

我國的公務人員都是經過嚴格篩選機制選出的優秀人才，不過，很多時候當我們與公務機關交涉時，卻經常有事未成，人已累癱的感受。

這中間的落差從何而來？令我經常反覆思考問題的癥結。我相信政府當局一定也看到了相關的問題，所以不斷地倡議「服務型」政府的概念，希望能將「顧客導向」的精神，以及提升「服務品質」，導入公務人員執行業務作為當中。可是，當民眾到公家機關及民間單位「接受服務」時，卻常有不同的感受。而導致該種結果差異的關鍵因素，則在於「熱情」、「執行力」和「全面品質管理」。

公家機關法令繁多，層層關卡，諸多的法條和行政規定，使得公務人員必須時刻小心留意、保守防弊，以本位觀點執行業務，缺乏宏觀的視野。長久下來，形成不易破除的組織文化，衍生了做事欠缺主動服務的精神與熱情。然而，工作的熱忱與使命感是一個組織成功運作的核心，如何能激發政府公務員的服務熱情，以積極正面的態度面對各項公眾事務，並能敬業、樂業，則是一個根本性的問題。

但是只有熱情，沒有執行力還是空談。執行力的要件，包括目標、方法、能力及紀律。雖然公部門的執行績效通常難以用量化的方法來衡量，但政策要能被落實，必須確保其執行成果有助於政策目標的達成。通常我們會發現，或許高階政府首長有一套很好的構想，但上意始終未能下達，所以產生執行效果的扭曲與折扣。

究其原由，應是對於政策意涵的詮釋不夠充分，使得與執行階層未能建立共識，以及橫向溝通不完整，無法充分瞭解政策目的所致。此外，政府公務人員在推動公共事務過程中，過度偏重於程序面，以為只要程序都做完了，就是案子的完成，而未探究有無做對、做好，忽略了執行的內容與品質，這正是欠缺了「全面品質管理」的結果。

猶記得七、八年前我在兩廳院推動「行政法人化」，並進行組織變革工程時，為了讓組織及人員能夠順利與新制度接軌，我們嘗試著導入全面品質管理（Total Quality Management, TQM）方法，讓員工們能以顧客為核心，從上到下全面重視、重新檢視各項服務措施與業務的作業流程，進而找到問題與改善對策，並回饋於組織策略及服務措施中。

當時，我們聘請專家來輔導同仁，輔導顧問在展開作業前，先請某個業務部門的同仁們以上、下游關係，來寫一個業務活動從發想、規劃、執行到結案所有過程的作業流程。結果，同仁們寫出來的流程清單貼在牆壁上，竟從地板一張張接到了天花板，令人咋舌！這高達一層樓高紙張所標示的流程只說明了一項事實，即是工作中一

定有許多無謂的重複，有太多事被「化簡為繁」，產生了無效率的作為。但將工作流程回歸到以組織的核心價值為導向，追求顧客滿意為目標的情況下來思考，就可能將流程簡化成一張Ａ４紙了。

相同地，政府若要提升國家競爭力，必須設法創造鼓舞執行業務人員工作熱忱的環境，透過有效的方法來提高公共行政事務的執行力，確保政策有品質、有效率的執行，才能促使我國的國家發展更向前邁進一步！

原載於二〇〇九年十月二十三日《聯合報》名人堂

從《文化基本法》
看文化人才選用

多位關心文化藝術的立法委員，在立法院教育及文化委員會積極著手推動《文化基本法》的立法，數個月前由立法院做成決議，請文建會研訂法案於近期提送審議。

為此，文建會研擬了草案，其核心要旨為確立國家文化政策及促進和保障多元文化發展。訂定《文化基本法》的立意良好，但相關層面的問題，應該先釐清。

《文化基本法》具有國家文化政策的根本大法之高度，必須考慮到文化本身就具有多元性與包容性，立法思考和格局的首要考量，是要能確切掌握基本法的精神，以及真正想達到的目的。就現況而言，我們有不少文化相關法案，涵蓋各個不同的文化藝術面向，各相關法規也都有其立法意旨及想要達成的功能，但關鍵是政府各部門在看待文化政策的方向及落實法案內容的執行過程。法律只是一個手段，政策要怎麼付諸實現才是重點。

對於《文化基本法》的訂定，現階段已進入草擬法案階段，有人抱以正面態度，也有人持保留看法。在這個立法過程的研議階段裡，文建會討論中的草案有幾點是值

得期待的，包括未來會有一個由行政院組成跨部會的協調機制來整合文化相關事務，且成員為跨部會的首長；政府應定期召開文化會議，來研商、協調、推動文化事務；政府應設置文化發展基金；未來會有一套文化行政及專業人員的任用制度等。

文化事務不單是文建會的事，在未來的跨部會組織組成時，包括召開全國文化會議的方式及頻率、應該拉高到由行政院長層級來召集及整合各界意見、文化發展基金的財源籌措方式及確保財源方法、如何產生一個得以引進文化專才的任用制度等，都應該被充分研究及探討，才能產生一部真正對台灣文化發展有幫助的法案，並免於流於形式。

人才是各業各界的重要資產，台灣是個多元社會，面對國境的界線愈來愈模糊、世界快速位移的時代，除了避免人才外流，應積極吸引和延攬多元人才，在政府的施政落實上，專業、熱情的人才投入，更是成事要素。

在實務上，我們常可發現許多優秀的文化藝術人員或專業工作者，他們有很豐富的實務經驗，但國家考試的相關職系、缺額、任用或約聘辦法上，不見得可以讓這樣的專業人才有機會、有意願來為國家做事。如何能夠提供一個適合文化藝術機構擇聘人才的管道及機制，是在思考文化專業人才制度設計的重要課題。所以，基本法中，應該賦予用人彈性，使其有別於公務人員任用管道之限制。文化貴在多元、自主，從事國家文化事務的人員，應該要能符應文化藝術屬性之需要，取才方式甚為重要。

「政府效能是影響國家競爭力的重要因素，文官制度能否因應時勢變遷進行改

革，以符合當前國家發展的需要，則是政府效能是否能向上提升的關鍵核心」，這不應只是掌理全國文官體制權責的部會口號，國家考選及人事機關更應將這樣的思維，因應文化藝術的特殊性、社會多元發展需要，轉化成為具體的做法，才能真正回應專業需求，提升政府組織改造成效。

文化法案雖有其「宣示」的功能，但重要的是落實執行法案內容。擬訂《文化基本法》未必是不好，如能提升文化會議之層級與任務，從組織運作 格局及體制面的變革來落實國家文化政策，並為文化專業人員的任用彈性來關建管道，讓人才為國所用，創造更有活力的社會和文化生活，也是令人樂見的。

原載於二〇一一年九月十六日《中國時報》藝術外一章

藝術工作者的職業欄

從前身分證有職業欄時，大多數的藝術工作者被歸類為無業。那時，曾有一位藝文界的前輩開心地跟我分享，他說服了戶政事務所在其職業欄填上「作曲家」三個字，對此，他充滿感動和成就感。隨後，《戶籍法》在民國八十六年取消了身分證的職業欄，但是，政府及社會主流意識對於藝術工作的屬性認知卻仍然有限，習慣以傳統的職業分類來認定一個人是否有工作。

不久前，在一群作品獲得國家級美術館典藏的青年藝術家的展覽開幕式上，一位藝術家轉述他的同學在行政單位工作，有一次，教育部的官員關心地詢問藝術大學填報的畢業生「就業率」過低，為此感到納悶。這位同學直率地回應：「以我們受到的藝術教育與訓練，畢業後不是『朝九晚五』，而能專心從事藝術創作與展演，才是我們認為的成就與幸福」。然而，這樣的「認知差異」遍存，更有人曲解以藝術專長作為生產力的藝術工作者，對國家經濟貢獻不足。

目前的大學相關評鑑機制，畢業生的「就業率」為重要評估要項。定期且繁複的就業狀況填答，看在懷抱著創作熱忱的年輕藝術家眼裡，卻滿是挫折。在答題的過程中，問卷的內容無法容納他們的所學與所用，讓他們對自己所追求的夢想產生了懷疑

與否定感。這說明了，我們的社會對於藝術工作的內涵與屬性有許多的不明白。

其實，藝術工作的範疇是非常廣泛的。就表演藝術來說，其中被視為較穩定的是少數在各級學校教書的藝術教師，或是任職於公、私立表演團體或機構的演出、行政或技術工作者。但專長為藝術相關領域的人，也可能是自己創業、創團，或成為自由演員、舞者、音樂家，抑或在工作室或家中創作、教學。從事創作雖有多產者，但許多人往往花費一整年才能完二至三件作品，有時像大型的舞劇、歌劇、電影等製作，更可能耗時三到五年之久。為了堅持創作的道路，他們飽嚐經濟等各種社會現實挑戰。這些由辛苦歷程中走過來的人，許許多多都是了不起的藝術家，雖然他們的成就無法量化，無法用一般標準來衡量，但是產出的價值卻能讓社會向上提升且加值產業。

以藝術活動的活力與感染力來回饋服務社會，是藝術工作者的社會責任。然而在生活周遭，常可見到社會大眾對藝術工作者存有刻板印象的例子，例如製作有特色的節目單，給有需要的人購買收藏，是團隊的美意，卻會被部分的觀眾批評，連節目單都要索費。還有，體制外教學的「立案名稱」必須大於教學內容等扼殺創意的規定。而文創的產出多數歸類於「無形資產」，不若多數產業得以廠房、土地、機器設備、貨品、通路等實質資產，可做為創業或擴大產業規模時，向銀行融資的擔保品。導致文創業者在向「國發基金」或金融機構募集資金時，限制重重，難以爭取到投資經費。也致使，啟動多年的國發基金，對文創產業的活絡始終使不上力。

無形的認知，有賴大家進一步的瞭解與改變；有形的束縛，則端賴制度面的鬆綁。最近，《文創法》的子法已紛紛草擬，新法的誕生帶給了藝文界新希望。當政府權責單位為了推動文創產業的發展，如火如荼地進行各項政策配套思索的同時，如何跳脫一般產業價值鏈的思維，真正掌握到藝文產業的各個環節與特性、找出友善與合適的方法來刺激與累積台灣社會的重要創意能量來源，都是重要的課題。

進一步來說，重視我們的創意人才養成、減少藝術人才的流失，從機制面提供文創產業更多的靈活彈性與揮灑舞台，甚至讓主宰文創發展核心的智慧與產出等「無形資產」得以比照「有形資產」進行事業的融資與流通，將可創造出一個滋養藝術工作者、文創產業投入者的蓬勃發展環境。

原載於二〇一〇年六月十八日《中國時報》藝術外一章

國防部示範樂隊
立下良好的示範

從中央到地方，不同政黨間儘管對許多議題有不同的看法，但少數的共識是：台灣有深厚的文化底蘊及強韌的生命力，而且人是台灣最大的資產，不絕如縷地構成一幅幅美麗風景。看似混亂、政治掛帥的社會，其實大部分人自有其因應方式，人與人之間依然善良溫暖的互動，一種不必言說的心靈默契，具體而微地展現軟性國力。

台灣很久沒蓋劇場的問題，常被提及，雖然政府有想法、計畫，但速度慢，與需求間造成期待落差。回顧民國六十七年，文化建設計畫納入我國十二項建設之一，以「建立每一縣市文化中心」為目標。這些館舍陸續完成後，經過一、二十年的使用，現已顯窘陋，且多數由非專業人士經營，如能由軟硬體面來進行提升、整頓與修繕，活化劇場，短期間至少可彌補新建劇場的不足。值得慶幸的是，不管是藍或綠執政，文建會都把這樣的議題有所延續、列入重點。

然而，地方文化中心人力專業、員額困乏，與外界同步脈動的成長活力不足，新觀念和想法難以注入；人少事繁，要做到專業水準恐力有未逮。劇場的經營管理與文

化活動的企劃行銷都是屬性殊異的領域，這類人才也無法依照目前的任用辦法在短時間補足或完成增額配置，若希冀文化中心發揮專業劇場層級的功能，近乎奢求。

以往很多學音樂的男生，對服兵役多少會有所擔心，憂慮必須不斷練習的技藝，會因為當兵被迫停止，耽誤所學，甚至影響日後深造機會，所以有人會以增胖、減重或其他方式規避服役，但自從國防部示範樂隊開放接受大專兵後，原來的顧慮已大有改善。這樣人才為國所用的制度，不但充實部隊的音樂實力，對役男個人的成長也有助益，具相得益彰之效。後來，空、陸、海軍樂隊也陸續加入開放，同樣有一舉兩得之妙。

國家交響樂團現任、前任指揮呂紹嘉、簡文彬及首席吳庭毓、台北市立交響樂團首席姜智譯……等許多知名音樂家，都是從示範樂隊退伍。兩年兵役對他們的職業生涯來說，反而是一種養分和不同的刺激，這對學藝術的人來說，那是一段在踏入社會或深造前的沉潛與思索時光，更是一段不同於學生時代、難能可貴的經驗，成為往後自我參照的重要座標。

對於其他藝術科系的學生，就沒有這麼幸運。即使文化替代役已有法源，但在員額數、資格認定、工作內容和場域上應有更貼切的配套。如果是在藝文館所從事一般庶務、收發等，無法接觸到核心業務，對雙方來說，都是資源浪費。台灣的藝術院校培育了充沛的人才，畢業後直接以其專長服文化替代役，除學以致用，還能填補文化中心的欠缺人力，是人才供需可思考的新模式。

藝術科系包括各型式的展演創作、劇場技術、經營管理、博物館及美術館運作管理、文化資產保存等，如果人才供應鏈能從服兵役開始形成，當一年期滿退伍，對整個產業生態和自己的生涯規畫有更清楚的認知，更易於找到人生方向與發揮專業。

國防部對藝文產業已相當熟稔，從早期的藝工隊到示範樂隊、三軍樂隊等，在文化替代役的落實上，絕對能扮演更為積極的角色。文建會與教育部也應推動擴充文化替代役名額，讓文化人才投入專業場域，相信對於役男和服務單位，都會受益良多。

人放對地方就是人才，如能透過媒合機制，促成文化替代役與縣市展演場所之連結，將可使役男發揮所長，藝文館舍得有心血活力的加入。文化政策的思考上宜「軟硬兼施」，獨厚硬體，可能會創造更多蚊子館；人才對於形塑藝文生態和促進文化參與有一定的影響，文化替代役或可提供一個人才接軌的創新管道。

原載於二〇一一年十月二十一日《中國時報》藝術外一章

03

藝術教育，創新的催化劑

藝術教育
有助創意人才之養成

上個月，教育部成立人才培育白皮書指導委員會，名單涵括了產、官、學、研各界，雖然看來仍是科技掛帥，但很高興看到包括施振榮、嚴長壽、林百里、黃榮村等幾位長期對藝術投以尊重、關心、了解和參與的先進們，被納入二十二位成員中。

倘若他們的意見能夠被重視，相信對藝術、教育及人才培育等發展，會大有助益。

談到文化藝術相關事務，教育部對於藝術和創新教育的基礎工程扮演至為重要的角色。自幼兒教育、國民教育、中等教育、高等教育，到社會教育，全部是教育部主管範圍。換句話說，從精緻藝術的專業發展到生活美學和創新的帶動，都包括在內。

教育部主管各大學的藝術科系以及中小學的藝術才能班，在九年一貫的授課節數裡，藝術與人文課程亦占百分之十五至十五的比例，還有校外教學和社團活動等，這些都是未來在推動人才培育、發展創新教育時，不可被忽略的重點。簡言之，這些環境和資源，都是原本就具備的發展條件，因此，如何從師資、課程到教材，全面性地善用與落實，攸關成敗。

推動藝術和美感教育，不應只著眼於是否能培養出藝術家或藝術工作者，更應思考相關連結及影響層面。當文化藝術充分地融入教育，讓台灣的新生命力，從小開始吸取良好養分、受到足夠的創意激發，那麼藝術和產業間便易於搭造起溝通平台與共同語彙，促進產業的創新及創意發展。

教育部配合政府組織改造，明年將成立師資培育及藝術教育司，下設藝術教育專責單位，藝術教育事權可望能真正達到統合，而有較具整體思維的策略、資源配置、垂直與平行整合及協調機制。很遺憾地，目前只看到明年度該司預算規模為六億多，但分配予藝術教育科僅一千多萬。經費短少、人才不足，且未有明確執行方針，恐將流於形式、交差了事，難收實益。

去年十月勞委會職訓局的季刊《Talent》報導，南韓政府為提升設計產業的實力，在二○○○年提出「設計韓國」戰略口號，傾全國之力，營造設計創新人才的孕育環境。例如，讓孩童從小學開始接觸設計相關課程，強化旅遊景點的設計和成立生活設計館，讓民眾從生活感受設計帶來的樂趣與魅力，每年十二月定為「設計月」辦理展覽活動等。如今，每年有三萬多名設計專業畢業生，進入各種創意機構服務，首都首爾更在二○一○年被國際工業設計聯合會選為世界設計之都。南韓以「十年磨一劍」的精神，對照今年台北打算爭取四年後的相同頭銜，冀求短期內立下奇功，難度顯然頗高。

廣達林百里董事長日前談到十二年國教時指出，我們現在處於「破壞」的時代，

各種行為、科技、商業模式都在改變，亞馬遜、蘋果、臉書、谷歌等企業在各領域不斷創新，造成觀念的突破與價值觀的轉移。林董事長認為，影響創新的關鍵在於學習風氣和教育制度，因為「創新是不能教的」、「創新需要被啟發」。

十二年國教，如果可以讓每位學生更了解自己，不同的性向可以適性發展，進而跳脫升學主義思維，不再以單一標準評斷學生未來發展的可能性，這樣的改革始具意義。教育是一個希望工程，我們希望培養多元、創新的人才，讓學生在學習過程中，可以善用左腦的理性思維外，右腦的感性力量也能從原始的框架中誘發出來。

教育無法炒短線，人才也不會憑空出現，必須從小、從生活各個面向培養起。當文化藝術充分地融入不同的學習領域，除了有助於開發感受生活美好的能力，它也是催化劑，撞擊心靈，提供沉澱和反思，觸發理解其他課程或帶動新的想法。教育要有企圖心，也要有耐心，而加強右腦思考，是促成多元學習的重要關鍵。

原載於二〇一二年九月二十一日《中國時報》藝術外一章

藝術教育的危機與轉機

台灣藝術資優教育發展近四十年，在主客觀因素和時空環境變遷下，已到了必須全盤檢討的關鍵時刻。

民國六十二年，教育部訂定國小藝術教育實驗計畫，自此我國藝術資賦優異教育開始較大規模地推動，後也將此計畫延伸至國中、高中及大學，提供教育銜接管道，並頒布《特殊教育法》，讓藝術才能優異學生接受特殊教育。三十八年來，為藝術教育扎根奠基，也為國家培育了許多優秀的藝術工作者，功不可沒。

八十六年，《藝術教育法》通過、《特殊教育法》完成修訂，教育部將原設置的國中小音樂、美術、舞蹈實驗班，改由《特殊教育法》規範並轉型為資優藝術才能班。另外，《藝術教育法》公布後，各縣市許多中小學音樂、美術、舞蹈類社團，也設立藝術才能班。但有些學校為了逃避一般常態分班，用設立資優班來提高升學率，造成掛羊頭賣狗肉的假藝術才能班亂象。

九十八年，教育部和立法院為杜絕這個亂象，修法明定資優藝術才能班不得集中成班，改為分散式教學，但配套不足，讓相關學校、老師、家長、學生十分錯愕，嚴重影響老師工作權和學生受教權，長時間的教學成果付諸流水，甚至面臨存亡。後教

育部知道事態嚴重，試圖補救，將藝術教育從《特殊教育法》改隸《藝術教育法》管轄，全國的音樂、美術、舞蹈班也依法改為藝術才能班；與《特教法》脫鉤後，雖可維持集中式教學免除被分散的命運，卻因《藝教法》未賦予經費來源之保障，只能期盼維持原有的經費規模，以確保教學品質。

藝術才能班一旦缺乏政府的經費保障，將影響學校開班意願，對經濟尚且寬裕的家庭或許不成問題，他們大可私下找老師學習，但對於有潛力卻經濟弱勢的孩子，可能就無法獲得專業藝術人才養成的機會。

藝術教育發展至此，已遇瓶頸，甚至大為削弱過去的累積。究其原因，就是教育部沒有專責單位，造成政府提不出國家藝術教育的政策願景，全國各級學校藝術教育又分屬高教、技職、社教、國教、中教司、中部辦公室、特殊教育小組等管轄，資源重疊，無法有效貫徹作為；教育部藝術教育委員會由社教司運作籌畫，幾次會議結果卻由國教司執行，但又無專業藝術人才進行運作，實難有成效。當教育部內部業務都缺乏整合機制，遑論領導全國發展。

另在地方政府權責單位方面，各縣市教育局（處）藝術教育業務多由特殊教育科負責，造成不同專業合併管理的怪異現象，難以具體回應專業藝術教育需求，教育部卻仍無法掌握問題癥結；高普考未設藝術專業名額，也造成教育部和地方政府難以取得相關領域人才。

中小學藝術才能班師資，多為兼任老師，比照中小學代課老師來給薪，應盡速訂

定《藝術專長教師授課鐘點辦法》，讓經過評定具專業程度的老師能獲得合理報酬。

為使資源配置能合於需求，應訂定相關機制來確保各級教育主管機關對藝術才能班的補助，以保障具備藝術才能專長孩子的受教權。

藝術教育問題雖盤根錯節，但藝術教育界和藝術教育親師聯盟已多次建言，不願見到未來國家專業藝術人才斷層，好不容易略現生機的文創產業無以為繼。教育是百年樹人的工作，教育部肩負培育我國藝術專業人才之責，不容推諉和便宜行事。

隨著政府組織改造，教育部將在明年設置師資培育及藝術教育司，並設相關藝術教育科，的確可整合以往各司處轄下的業務，值得期待。但藝術才能班迄今仍是實驗班，在實驗了四十年後究應正名或繼續實驗，教育部應趁此機會，將攸關藝術教育永續發展問題釜底抽薪全盤統整，並與文化部產生連動，共同將台灣藝術展演及教育提升至國際水準，展現我國文化實力。

原載於二〇一一年七月二十二日《中國時報》藝術外一章

理性藝術家與
感性工程師

在號稱科技之島的台灣，「工程師」是我們的驕傲，是台灣多年以來追求理性知識與專業技術的成績展現。許多成績優異的理工科學生，大學畢業後，進入科技公司，從事高科技產品的研發設計、生產製造。若是社會上有一把理性與感性的量尺，工程師應該是理性的代表，因為嚴謹的邏輯是工作的基本要求，而仔細設計過的標準化步驟，則有效協助工程師們提高良率與效率。

而與工程師遙遙相對的，則是量尺另一端的「藝術家」。提到「藝術家」，很多人心中浮現的，大概不脫「執著」、「感性」、「熱情」這類形容詞，覺得藝術家的思緒脈絡裡常編織著與一般人不相同的故事。所以專門培育藝術家的藝術大學，也是處處感性，而與現實有所差距嗎？不是，藝術大學的教育方式並不脫序，但與一般教學方法不太一樣。

藝術大學的學生，在進入藝大之前，他們的個人興趣選項較明顯，對於標準化的教育過程，以及既定的知識領域，較難以使用一般的學科標準來評斷其特質的展現。

但進入藝術學校後，由於適才適所，專才及創意有了發揮空間，得以大放異彩，學習的桎梏解除了，就可以看到成長。

藝術創作，不單純是情感宣洩過程，而是透過一再的自省，把想要傳達的想法透過作品表達出來。在藝術學校裡，老師們沒有標準答案，而是驅策著學生們用各種方式，從不同角度去探索環境，體會與感受，他們最常問學生的話，大概就是：「你的作品想要表達甚麼？」因為越是能夠清楚論述自己主張的學生，越可能創作出好的作品。

確實，藝大的教育強調感性的部分，希望學生勇於探詢所有的感知能力，關心周遭的人事物，同時要有勇氣相信並堅持自己的夢想。然而只有感性並不夠，理性實踐的訓練非常重要，而且是成功的關鍵。例如，大多數的藝術作品，需要集結不同的資源及眾人之力共同完成。所以優秀的藝術家，往往具備高度與他人合作的能力，要學習如何在種種衝突中，找到將作品完整呈現的可能，同時又不失去自己的理念堅持。因此，學生們必須實際參與許多展演，每一次的展演，就是訓練團體合作以及與人相處的最好時機。

如果藝術家可以是理性的，工程師當然可以多一些感性。我總以為，工程師與藝術家不該有這麼大的差異，工程師的「創作」同樣仰賴自我的檢視及探索，不停的對自己的概念進行論述及試驗。事實上在人類的歷史中，常看到科學家同時具備藝術家身分，而他們的科學作品與藝術作品同樣不朽，都深刻的影響人類發展。

從求學的過程中，因為整個環境及教育體制，要求學習者符合既定模式，回答標準答案，對於容易走出框框的「感性」，以及負責創意的右腦力量，往往沒得到好的發揮。工程師是台灣科技奇蹟的重要貢獻者，如果在科技產品的研發過程，讓藝術的感性與創意，在工程師腦海中浮現與發生，那麼將會有更多感動人心的代表作。

過去數十年來的台灣，已經成功為國家培養出無數優秀的理性工程師，而現在，該是為下一個階段的台灣，培養更多感性工程師的時候了。

原載於二〇一二年一月四日《聯合報》名人堂

締結藝術與科技人文的
精彩邂逅

結盟的思維，從政治到企業、從人與人到國與國間，經常可見，是雙方或多方以互利為基礎下的合作模式。近年來，在全球化的風潮下，結盟的概念更顯活絡，模式更為多元，衍生的運用範疇更為廣泛。跨國間的校際交流，更是各校的校務推展重點，高等藝術教育亦不例外。

以往在跨校交流的面向上，最經常可見的是跨國或跨區域間的往來，主要集中在不同文化間的相互激盪，相同領域間的合作與結盟。而許多的結盟的行為，著重在師生的跨校交換、校際間的經驗或資源分享。而在藝術教育交流上，能跨出與非藝術領域院校結盟的情形似乎並不多見。但隨著知識範疇的快速發展與演變，超越單一領域間合作所碰撞出來的火花其實是更令人期待。而在探索這樣的可能性過程裡，具有相同語言文化者應是趨動跨領域發展的最有利條件，因此國內校際間不同領域的跨校結盟所能帶來的成果不容小覷。

今年上半年，新竹清華大學與台北藝術大學締結姊妹校，讓雙方學生到對方學校

系所修課，藉由不同學習場域的轉換，以及超越原有專業領域的課程修習，讓不同專長學生們一起生活一同學習，以促進彼此瞭解激發創意思維。試想當美術系學生到材料工程系上課，瞭解金屬、陶瓷等素材的製程和運用，想必日後在創作上對色彩及材質會有很不一樣的體會，而音樂、戲劇、舞蹈的學生到人文社會學院上課，汲取文化養分對提升表演藝術的的創作內涵將極有幫助。而核子工程和人文社會的學生選修新媒體藝術；資訊工程系去電影創作系、中文系去美術系，這是多麼令人期待與興奮的事。

猶記得兩校簽約時，清大陳力俊校長曾言，清大學生中本就存在一群「藝術中輟生」，他們從小學習音樂與繪畫，後來因為學業和考試，只好暫時擱置一邊；北藝大的學生裡，又何嘗沒有一群「數理中輟生」，因為體制內的教育型態之故，只好有所割捨。

這樣一個充滿激盪的跨領域之校際合作，似乎與教育部及各大大學積極推動的國際、兩岸交流，其實精神是一致的。國內高等教育資源豐富，很多學校在學風與辦學上，都有卓越的成就，如果能透過校際交流，將優質的學科融匯在一起，讓學生在不同的學習氛圍中，擦撞出火花，這是多麼美好的一件事。可能有人會主張，綜合性大學或許具備跨領域的學習環境，但整體氛圍上，與著重某些專業領域的學校有所差異；經過長時間積累形成的特殊風格和知識養成方式，不僅是一所學校的珍貴資產，也是形塑其專長特色的重要基礎。當學生在陌生的學習環境，接收不同領域知識的刺

激，更有助於迸發多元成果。

在多元創新思維下各種跨領域的校際結盟，或可為我國高等教育人才培育找到一個新的方向。為因應全球化競爭時代的來臨，我們應積極培養所謂的Ｔ型人才，讓年輕的學子們在踏入職場前，具備橫向的才能寬度及縱向的專業深度，提升視野，進而懂得「合縱連橫」；希望這樣的結合是創造跨領域人才培育的新典範，締結出藝術與科技人文的精彩邂逅。

原載於二〇一一年七月八日《聯合報》名人堂

經費自籌比例
非評量文教機構唯一指標

十月中旬在立法院「教育及文化委員會」的一次全體委員會議上，討論到教育部及所屬單位預算案時，通過了「為提昇營運能力且減少各社教館所對教育部補助經費之依賴，各社教館所應逐年提升經費自籌比例……」之附帶決議。

文化教育的議題，攸關民眾的生活福祉，各界與民意應該共同來關切。看到我們的國會立委關注文教事務，是令人感到欣慰與期待的。但如果這項附帶決議的用意，是為了減少政府對於文教服務設施的經費挹注，那麼似乎就值得斟酌。

在一個高度發展的國家或成熟的社會裡，文教館所的功能對於民眾精神層面的提升，有帶動的作用。而要探討一個文教館所的營運能力問題，可以從一些面向來進行檢驗，包括：機構的定位、目標與願景、專業能力與成效、民眾服務與滿意程度，以及財務運用與效益等，這些面向彼此之間相互攸關，環環相扣。但自籌收入，則只是財務面向的一部分，並非全然。

目前，教育部所屬的社教館所共有二十個，專業領域各有所長，服務範疇囊括了

劇場、展演場所、博物館、美術館、圖書館、教育資料館、研究型機構……等，是社會大眾汲取各種知識的重要來源與場域。雖然，每個館所的屬性與定位不盡相同，但其所肩負的社會教育功能，卻是殊途同歸。

由於社教館所業務是公眾服務性質，具可營運性、可計算成本效益的，只是少數的業外收益而已。因此，針對立法院對社教館所提出的提升自籌款之附帶決議，我們應該回到問題的源頭來思考。

自籌比例的問題，不是不能談，而是應該從機構的屬性合適與否，以及營運的效能是否有效發揮來看。如果，機構的主要核心業務是有利可圖的，那麼可能就要探討，為什麼這樣的機構一定要政府來經營，或許改交由民間經營，由政府給予獎勵措施或行政協助，並抽取權利金，就可以創造出更好的效益。但就目前的社教館所性質觀之，絕大多數並沒有具備這樣的條件，它們所執行的是提升民眾文化或教育內涵的服務性措施。換言之，是一個社會服務與照顧的工作，政府是責無旁貸的。

對於這樣的館所，若要談自籌經費是否偏低的問題，應該從組織體制、服務流程、公共任務達成等方面來進行檢驗，以瞭解是否有效率過低而導致成效不彰的問題。如果不然，那麼全面的要求提高自籌經費比例，恐怕必須思考的是會不會造成過度成本考量縮減服務，或者為求提高收益，將服務內容過度市場化、娛樂化的不良效應。

在台灣，我們的社會及民意代表，關心民眾生活福祉、弱勢生活照顧。因此，幼

童、老人、婦女、身心障礙、少數族群等議題，不斷被呼籲與提出，進而有透過立法，給予一定程度保障的良好結果。而當「軟實力」的問題，受到全球所共同重視，以及我們的民意機關高度關切文教議題、公眾服務機構的時機點上，政府主事者更應積極的提出，以政府資源投入社會教育、文化推廣的企圖，並建構一個良好的體制，來鼓勵文教機構提昇自我價值，發揮專業效能，且應避免自籌提高反被減少補助的不當「懲罰」效果。

民意機關的要求，常常變成政府的政策。對於自籌款的機制，政府應該以正面及激勵的角度，建立配套措施，讓一個兼顧營運效能、專業貢獻、公眾服務的單位，真正因為效能、品質的向上，而帶動自籌款的提升。同時，也可視程度給予這樣的機構一定程度的經費保障，形成良性競爭的獎勵效果，以創造民眾、政府與館所的多贏局面，才是促使文教機構不斷進步的動力！

原載於二○一○年十月二十二日《中國時報》藝術外一章

藝術大學隸屬文化部
不宜倉促

日前媒體報導，立法院司法法制、教育文化委員會審查文化部組織相關法案時，有委員提案，將四所國立藝術院校從教育部改隸文化部，並整併為「國家藝術大學」，依不同校區分設表演、視覺和音像藝術等專業學院，來彰顯藝術專業特色。此提案雖未成案，但有諸多值得探討之處。

四所藝術院校改隸文化部與否，沒有絕對答案，是個可以公開討論的議題，應該就台灣專業藝術教育的問題、各校現況及國際趨勢等來研議。四所學校是否整併或適不適合整併則是另一個層次的問題，不應與隸屬主管機關混為一談。

長久以來，台灣各級藝術教育及推廣事務雖隸屬教育部，但分屬高教司、技職司、社教司、國教司、中教司、中部辦公室、特殊教育小組等轄管，彼此資源重疊分散，未見貫穿大學、高中、國中小之藝術教育思維，各自為政，讓藝術教育體系發展受限。

隨著政府力推文化軟實力，文化創意產業已列為六大新興產業，但仍未見教育部將創意重要來源的藝術教育，納入國家人才培育重點，且未提出蓬勃藝術教育發展之政策

方針、組織及資源配置、垂直整合與平行整合與協調機制，實令人遺憾。

高等藝術教育究仍續留教育部轄管或移轉至文化部，應該將藝術教育的基礎、養成到精進過程，放進來一起探究。如果把基礎教育與高等教育分隸兩個部會，橫向有無辦法銜接與連結，應有完整的評估與規劃。

另外，國家資源配置是否隨同藝術大學改隸進行移轉，還是只是瓜分原來的文化預算，造成排擠效果，更加弱化藝術文化發展能量，而原來既存的藝術教育未受重視、資源缺乏挹注、政策宣示不足等問題，可否有效解決等，均應從政策層面做出充分說明。

以法國為例，法國高等藝術教育主要由文化部所管，現有一百廿個機構、廿所建築學院、五十七所藝術院校，而部分以培養音樂、舞蹈、表演藝術之理論研究及教學專業人員的教育機構，則屬教育部，兩個部會間彼此共同合作，以擴大高等藝術教育領域，並利於更多元的規劃。回過頭來看，台灣藝術教育現況，在隸屬同一個部會下，整合面即已付之闕如，若分隸兩部會，如何能創造出更好的成效，將會是一大考驗。

至於四所藝術院校的整併，則應注意到藝術創作的特質及國際趨勢潮流的脈動，避免開倒車。因為，這四所學校均已設立多年，各有其特色和學風，強制由上而下使其合併，在缺乏共識的基礎下恐弄巧成拙。尤其，一個好的藝術家或藝術人才的養成，不應只偏限在特定技藝的修習，跨領域能力與思維是必走的道路。展演創作的呈現，可能涵括各種藝術文化、社會科學、專業技術的融合與知識的匯集和串連。因此，

現今國際趨勢，「跨領域」已成為藝術教育發展重點，若依特定藝術領域分設校區，將與培養學生多元視野的理念背道而馳，落入術科至上的窠臼。

把藝術大學改隸文化部，事關重大，需要深度討論與研議，不宜倉促議決，應交由相關部會就各項問題進行深入研討，並廣徵各界意見，做好可行性評估及制定完整配套措施後，再行決定。

原載於二〇一一年六月一日《聯合報》名人堂

04

行政法人，一個改變的契機

只要願意嘗試，就有改變的機會！

今年暑假造訪了幾個國家，因工作關係總會到當地劇院看看。我觀察到，許多國家對劇院或藝文活動投入增多，民眾藝文參與度也提高了，這或許是各國體認到文化軟實力的價值，但也來自於民眾心理層面的需求。

最近，天下雜誌公布的「二〇一〇年廿五縣市幸福城市大調查」顯示，民眾關心生活幸福的指數更勝經濟發展。而幸福的感受來自於對居住環境的安全感、文教力、生活品質的高低。其實，日常生活中，從居家環境，到公眾場所，政府所作所為與我們之間的關係，真是無所不在。因此，執行施政作為的人，不論是硬體建設，到服務提供，都構成民眾感受的直接來源。而政府團隊成員的人文素養、創意與活力，當然影響居民「生活幸福感」。

去年，行政院人事行政局著手推動「提昇公務人員人文素養」計畫，前任陳清秀局長邀請包括藝文界在內的學者專家們共商意見。當時會中提出，若要以文化藝術為媒介來培養人文素養，就必須讓人藉由體驗從中感受，身臨其境，才能將這些實際體

驗所得的感動、美感，及被激發的創意與熱情，內化在生活和工作態度中。

後來，人事行政局果真推出相關座談、活動和鼓勵參與藝文的措施，也將這樣的主題，加入訓練課程。同時，我也確實在很多場合，看到有些公務人員轉換了身分，做一名欣賞者體驗其中，並把文化藝術的思維，帶進了工作、融入了服務。我相信，只要願意嘗試，就有改變的機會！

在台灣，人民的高素質，如果再加上政府快速因應外在環境的彈性創新能力，那麼「以小博大」絕不會是口號！為加速中央政府的組織改造，許多政府部門如火如荼地進行調整方案的研擬，其中，新的組織型態「行政法人」，是推動組織轉型的重要選項。

行政法人，在台灣是新概念，目前兩廳院是唯一的案例。看了國外精采的劇院，回過頭來看我們的兩廳院，雖已興建廿餘年，內部設備並非最新穎先進，但在專業、特色、創新及服務，足稱國際一流。且因改制，產生「質」的改變，使其得以突破原來公務體制瓶頸，追求專業最大化，影響十分深遠。儘管有人因人事紛擾或新體制磨合期，對此提出批判，但無從否認其因法人化而獲得績效提升的事實。

數月前，立法院提出「三五三」原則，三年內最多五個機構改制行政法人，三年後檢討。這對新體制上路，是最務實的方法。兩廳院是行政法人先導，但因步伐的邁出，在轉型中，帶來了檢討、改善與提升的正向動能。

部分意見認為，在推動機構行政法人化前應先通過「基準法」，才是有所本，但

其是否必然，頗值探討。更何況，即使基準法過關，欲改制機構之設置條例仍需個別立法，兩者同屬法律位階，加上實例試煉不足，並非妥適。因此，如果能在「三五三」原則下，讓合適改制、改制目標明確，且共識度高的機構，使其得以個別立法改制轉型，何嘗不也是一個創造成功的契機。

改變，面對的是未知，總讓人猶豫。但也由於願意嘗試，才有機會找出新方向、開創新局。有夢想，有準備，做了就有希望，行動勝過於空談！

原載於二○一○年九月二十一日《聯合報》名人堂

高雄衛武營
不是台北兩廳院的分院

新的《行政院組織法》將從明年起正式施行，是否各部會施政真能無縫接軌，在考驗主事者的態度與決心。這項規模龐大的軟體變革工程，牽涉層面相當多元複雜，但也是台灣激發和展現軟實力的絕佳機會，打造廉能、高效率政府的契機。

文建會將調整改為文化部，而文化創意產業也被列為六大新興產業，似乎所有相關政策與資源皆已到位，只要時間一到，所有問題就迎刃而解。不過，這當然是不切實際的想法。

文化部即將啟動，代表台灣在文化政策、整體文化軟實力的發展上，邁向另一個新紀元。文化部一旦成立，它的角色與責任，業務的成果，只能比文建會做得更多、更好，沒有倒退的理由和空間。然而，名稱或政策的改變，意義並不大，重要的是，從文化立國的宣示到執行是否有落差，資源整合及服務品質有沒有顯著提升。

《文創法》通過後代表另一個挑戰，政府相關部門上緊發條，火速進行子法立法、訂定組織法規、進行組織設計、業務調整移轉規畫⋯⋯；事情繁雜，時間也急迫倉卒。

如再加上在政策或法案的提案上，沒有得到相關部會的支持或給予專業的尊重，那麼政策品質能否確保，不無疑問。

隨著文化部的成立，除了有一些新聞局移入的新興業務外，同時亦從教育部移轉部分社教館所，意謂藝術文化教育推廣的任務更加任重道遠。但令人遺憾的是大部分文教機構從原來的三級降為四級，對機關首長的職等及未來與地方文化機構的關係產生質變，不利業務推動，而且三級單位有組織條例可遵循，每年有單獨的預算編列，但降為四級之後，其編制、預算有限，業務發展的空間與彈性嚴重受到限縮。針對這個問題，縱使文建會先前邀集許多具代表性的學者、藝文界人士提有不同的看法，卻始終未能得到政府負責組織改造單位的具體採納與處理。這樣的情況，也意味著執政者的傲慢。

另外，年初行政院函送立法院審議的《國家表演藝術中心設置條例草案》，其內容的設計，有幾點值得重新思考。這個條例的訂定，不僅只是把兩廳院更名為國家表演藝術院，或再設個衛武營兩廳院而已，更涉及未來國家級劇院的發展與定位，事關重大，但似乎沒有跟藝文界或公法人專家學者充分討論，其過程過於粗糙、內容不乏矛盾，包括法定代表人及其遴選、內部組織架構，以及在藝術總監之上疊床設置執行長等條文的不洽當設計，顯示了非專業部會行政邏輯凌駕專業思考的專斷。如此，將使得該中心成為一個既不是公務機關，也不是公營公司，又不是財團法人或行政法人的「四不像」機構，喪失法人化目的。

衛武營的營運模式若採「一法人多館所」體制，其目的是希望能達成不同館所間之資源互補、經驗與業務的分享，而不是台北的分院，如果無法達成這樣的目的，不如採行「多法人」的模式處理，那麼在策略聯盟及競合關係上更有意義。

行政法人作為一個公法人的組織型態，得以真正透過體制鬆綁來確保專業取向的發展，並以專業主管作為法定代表人及向董事會負責，但從兩廳院改制後，此一運作體制幾成絕響，當初的行政院組改會早已功能不再，形同「生而不養」，掌管組織與編制的政府部會難以跳脫行政機關思維，致使其他大型藝文機構只能視法人化為畏途而不了之。

好的政策，需要多些專業意見的投入與參與，在文化部的願景、國家表演藝術中心的規畫、衛武營兩廳院的定位等，應該充分徵詢與尊重藝文界及相關領域的專業意見，多方探究問題及提出解決方案，以確保政策周延性，真正把事情「做對」、「做好」，而不只是「做完」。

原載於二○一一年三月十八日《中國時報》藝術外一章

國家表演藝術中心的
根本大法

文建會盛治仁主委曾多次表示，台灣雖然不大，但至少有十個表演藝術團體活躍於國內外舞台，即使歐美日等文化大國，可能都不易看到。我完全同意，也認為那絕非「自我感覺良好」，甚至台灣有更多小型、充滿活力創意的表演藝術團體，不但各有特色，只要政府有計畫的扶植，必能有無可限量的發展。

上個月樂團到印度演出為例，我國駐印度代表翁文祺先生於演出後上台致辭時提到：台灣不只科技和電腦聞名，表演藝術的豐富多元更是迷人。樂團的演出，不僅得到當地觀眾熱烈迴響，同時引發印度媒體極大篇幅報導，並且對來自台灣的藝文現象有諸多著墨與討論，而許多臺灣團隊在國外演出時也有同樣的情形。驗證了，文化藝術是台灣發揮軟實力的指標產業，應用於各種領域所產生的綜效不容小覷。

甫於立法院完成委員會審議的《國家表演藝術中心設置條例草案》，是明年文化部下所設國家最高層級、獨立運作的專業藝文機構之根本大法，將掌管兩廳院、衛武營兩廳院、甚至未來的新台北藝術中心。今年一月底，這個草案由行政院送請立法院

審議，這是繼兩廳院後，台灣即將誕生的第二例行政法人組織。

由於該中心的設立具有指標性意義，這個組織法案的制定過程，如果賦予它一個具理想性的制度規畫，奠下良好的基礎，那麼絕對是大有可為的。因為，這不僅是一個行政法人或藝文機構的設立，意涵著我們政府文化最高主管機關，有引領台灣表演藝術發展之決心，以及永續性的政策思維，因此需更小心的邁出每個步伐，也必需跳脫傳統政府行政組織的概念與想法來思考相關議題，才能掌握藝文組織的特性與精神。

在一月份行政院將這個設置條例草案提送立法院審議後，部分條文難合於表演藝術專業機構之運作型態與實需，引人深憂。隨後引發了藝文界的高度關切，幸得文建會積極回應，並召開公聽會，傾聽與廣納建言，凝聚共識，並獲多位立法院教育文化、司法及法制委員會委員們的高度支持，在昨天法案審查會上，順利解套了相關疑慮。

未來的國家表演藝術中心董事會將負責各場館之發展目標及計畫、經費籌募及政府補助經費配置、預決算、規章、重大事項之審議與把關工作，以及藝術總監之任免事宜。而由董事會延聘的「藝術總監」，及其所組成之劇場相關領域專業工作團隊，將為劇場的運作成敗負責，以符合國際作法及專業導向。同時，由於未來該中心下將設二至三個專業場館，所以這個囊括各領域專家的董事會，將與藝術總監間透過職責分工相互合作，並藉由董事會運作，協助各館所發展、建構橫向連結機制，讓各場館走向專業經營，建立發展特色。

台灣的表演藝術不僅豐厚活躍，放在世界舞台毫不遜色，若視其為國家總體行銷一環，則易於凸顯特色，展現動人生命力；在各國積極投資軟硬體、以文化決勝負的時代，台灣更應乘勢而起，才能避免邊陲化危機。國家表演藝術中心的設立，對整個表演藝術的生態與發展具有決定性影響，身為藝文界一員，我樂見這個法案能夠有如此前瞻性進展。而立法院決議三年內最多成立五個行政法人，屆期再檢討成效，所以這是一個新的試煉機會，也期盼未來在設置條例相關條文上能有再精進的空間。

就制度運作來說，或許「人」對了，甚麼事都會對。但如果「人」對、制度對、透過好的法案來生根，那麼成功機會將會更大，只有「人治」，恐難持久。當然並不是有法制基礎，一切問題就解決，更重要是「生了要養」，文化部的全力支持與協助，才是確保國家表演藝術中心競爭力的最大關鍵。

原載於二○一一年五月二十日《中國時報》藝術外一章

奢求「一法人多館所」
還是及早各自發展？

台灣的環境太過於政治化，無論做什麼事，很容易被聯想、解讀為與政治相關，甚至引發意識形態的紛爭、藍綠對決，有時會落入寸步難行的困境。不過，就我個人的經驗與長年觀察，有些事是可以不分藍綠的。

在政府各部會業務裡，文化藝術業務的推動，是最有條件和機會，可以獲得跨黨派的支持。我曾兩次在國家兩廳院服務，期間在國內外節目的規畫、執行，到組織變革、推動法人化，以及拆除中正紀念堂圍牆的開門計畫、兩廳院廣場排除政黨選舉造勢活動使用，致力讓兩廳院真正成為全民共享的文化園區等等，過程中，雖少不了各方的關切，但因願景明確，行政團隊不氣餒的對外溝通說服，所以沒有所謂政治因素涉入的問題。

文化部早在文建會後期，即已規劃設立「國家表演藝術中心」，來辦理國家兩廳院、衛武營兩廳院的經營管理等事宜，並研提設置條例草案，送請立法院審議。這個中心是文化部下所設國家最高層級、獨立運作的專業藝文機構，採用「一法人多館

所」的做法，將這兩個分別坐落於台北及高雄的劇場，整合為「國家表演藝術中心」，同屬一個董事會。

在台灣的政治氣候中，最常談論的是南北平衡的問題，許多為政者，必須注意到南北不同的需求或資源配置的妥切性。前兩天，由南部的立法委員邀約文化部官員、藝文界團體舉行了座談會，希望為衛武營找到定位，並期能以南部觀點來思考問題。

國家兩廳院成立迄今逾二十五年，累積了豐厚的人才、經驗及國際鏈結網絡，已有一定的運行軌道；衛武營兩廳院已動工，預計於一〇四年開始運作，施工期尚需同步進行各項軟體的規畫及建置。這兩個單位的起跑點不同，營運條件也不相當。一法人多館所，或許不是未來衛武營的唯一道路，但站在資源互補、經驗共享的觀點，不失為不錯的選擇。

若要推動「一法人多館所」，有一個前提要件須先成立，即採行這個運作模式的法律依據需予確立。「國家表演藝術中心設置條例草案」在立法院上屆會期中完成二讀，未竟全功，後雖經文化部於本屆會期重提法案，但未見文化部對立法完成期程的企圖，更未見主動對立法機關、利害關係團體的積極說明。

在不瞭解立法精神、意涵的情況下，各方、南北又乏信賴感，「國家表演藝術中心設置條例草案」勢必於審查過程面對重重困難，若因意見的歧異，可能法條多所妥協、折衷，而所立出來的法案，將難達「一法人多館所」的制度設計原意。因此，文化部必須勇於為政策辯護，捍衛專業立場，對於法案的推動，責無旁貸，否則將會誕

生出一個四不像的怪獸機構。

「國家表演藝術中心」採用行政法人制度，是希望藉由法人的彈性，給台灣的專業劇場一個最佳的運作機制，帶動發展契機，走向「專業經營」。「一法人多館所」的法源，尚未能成立，代表文化部還可以把握機會，妥作政策說明，並且設法發揮專業部會的功能，搭造一個平台，建立南北地域、不同政黨間之互賴關係，為一法人多館所找到彼此聚焦的途徑，進而共同建構未來的努力目標，那麼衛武營兩廳院的定位，才不致偏離專業核心面向。

政策規畫過程，主事者的思維及決心，足以深切影響成果。無論是立法，還是擘劃新組織的定位，應有明確目標，全力以赴，才能化解立場歧異的困境。如果「一法人多館所」無法讓台灣最重要的兩個國家級劇場，藉以達成專業經營的目標，那麼或許文化部應該思考如何讓兩者各自作為經營主體，各創特色，彼此策略聯盟，共創多贏，並且及早做成決策，以利後續規畫。

原載於二〇一二年六月十五日《中國時報》藝術外一章

打造國家級表演藝術品牌
邁出一步

日前，《國家表演藝術中心設置條例》草案在立法院聯席委員會初審通過。與會的委員們在審查過程中提出很多意見與提醒，但最後都尊重藝術專業的需求；文化部看來也做足了功課，充分地表達藝文界的期待，極力爭取支持。在立委們與文化部的共同努力下，當日的審議結果，甚至更進一步的確立了藝術總監專業經營的精神，打造一個真正符合專業劇場發展所需的組織法例。

該中心設置條例草案的初審通過，其實非常不容易。在基準法《行政法人法》未能全盤關照各類組織需求的情況下，包括現在的國家兩廳院、預計於明年營運的衛武營國家兩廳院，都得以藉由這個法案的立法，掙脫基準法的束縛，落實各場館的專業經營，由藝術總監帶領專業團隊，負責各場館營運及管理業務之執行。而由各領域專家所組成的董事會，除負起選任藝術總監、核定方向、審議把關、排解困難、經費籌募等重要任務外，並協助各場館發展出不同特色，使彼此間形成既合作又競爭的關係，以建構出具國際水準的專業場館。

在這次的法案審議過程中，有幾項突破《行政法人法》框架的重點。除了確立藝術總監的專業定位外，未來國家表演藝術中心將採行無給職董事的方式。董事會與藝術總監間透過明確職責分工，相互合作，以避免上對下之權力結構關係。董事會則受文化部委託督管該中心，扮演好審議、把關之角色。如此一來，將可避免董事長或董事個人干預或涉入場館運作，造成球員兼裁判之不當情形，確保藝術總監制之落實。

然而，為因應董事會督管多個場館之會務運作所需，未來或可於董事會內部設置專職幕僚長及行政人員，辦理相關會務、對董事會負責。

遺憾的是，在董監事遴選的相關條文中，加入「原住民、客家及場館所在地區域之代表，應至少各有一人」的席次規定，另外通過了董事會人選「南部地區之代表應有五分之一以上」的附帶決議。這樣的制度設計，似乎意味著藝術文化也難以逃脫種族、地域或政治權力衡平的思維。

值得思考的是，一旦這樣的規定入法後，董事的選任難以全然以專業來考量，例如：長久在當地耕耘或專研相關領域的專家，設籍於他區，是否就不具代表性？事實上，董事會選任各場館的藝術總監時，定當兼顧不同地域發展需求，更何況各場館所設置的各類委員會，也將會考量當地藝文生態等整體因素。而董事會負責的是營運大方針的審議，法條本已就專業屬性，配置不同的董事來源，若再將族群、地域因素加入，董事會的組成及運作恐將困難重重。

由於國家表演藝術中心採用一法人多館所模式，並不排除未來會有更多新場館的

加入。回歸到藝術專業營運的角度來看，董事會應該要能適當發揮各項功能，包括：促進不同場館間彼此支援、合作、增加能量、降低成本，以擴大影響力，形成生命共同體。因此，法制設計上應該要用更超然、更具高度的格局與態度來面對，使董事會組織與功能單純透明，使董事會選任的各場館藝術總監得以全力發揮專長，進而蔚成並展現國家表演藝術中心的國際競爭力，否則殊為可惜。

國家表演藝術中心的未來，在這次的設置條例通過初審後，已步出一個開端，後續完成設置條例立法後，文化部若仍能秉持以專業為核心，從董事會的組成、功能與角色定位等方面來著手做最適切的規畫；政府組改會若能組成專案推動小組全力協助行政法人排除困難、進行跨部會溝通與協調，都將是打造國家級的表演藝術品牌，確保「將文化力整合為國力」的最大關鍵。

原載於二〇一二年十月十九日《中國時報》藝術外一章

※註：「國家表演藝術中心」的設立具有指標性意義，將成臺灣表演藝術發展的重要里程碑。然而，可惜的是，該中心設置條例草案未能順利進入立法院二讀階段，而被交付黨團協商，截至本書付梓前仍未有進一步的結果。一個能將機構核心價值和效能發揮到最大的良善制度，可為藝文環境帶來改變的契機，期待很快就能聽到該中心設置條例三讀通過的好消息。

輯三　美力就在你我身邊

01

形塑美感生活

美感存摺

談到存摺，一般人都會直接聯想到口袋深不深，銀行裡有多少錢。金錢是一種工具，是人們生活的必須品，也是最表面形式的財產，但其多寡與幸福快樂並不是絕對等比的關係。

其實人生還有另外三種存摺：健康存摺——高齡化的社會，要活得健康才有意義，存錢之餘也要存健康，有人保持運動習慣，有人則仰賴後天保養。知識存摺——透過閱讀、進修獲取知識，專業隨著歷練而精進、嘗試新事物等，都是一種學習及累積。美感存摺——從口袋、健康到知識，美感則是更進一步的生活體驗；這本存摺，並不只是去聽一場音樂會就能進帳，而是透過親身感受，因為觸動而喜愛，繼而主動追求。

美感對有些人來說，可能較陌生，甚至顯得虛無飄渺，殊不知美就在生活周遭，食、衣、住、行各方面都蘊藏著令人感動的因子。美的事物不一定只在音樂廳或美術館裡，美是一種情感的表達，一種質樸、未經雕琢的真情流露，當我們把感官打開，切身感受這個世界的變化，關心社會和身邊的人，找回自己對生活的感覺，美就會從中發酵，逐漸發芽成長。

商業周刊幾年前曾以「美力時代」為專題，強調這是個美和風格決勝負的時代，美是一種競爭力，當競爭力迸發時，反映在企業面，是驚人的產值與利潤；反映在個人，則是倍增的職場競爭力。而累積美感存摺，則是有助於豐富組織或個人的創造力，以及培養敏銳的洞察力。

各行各業的領導人及許多創意或設計工作者，都是藝文的高度使用者，他們經由藝術人文的涵養或啟發，度過事業的瓶頸或產生精彩的創作。政府執行施政作為的人，不論是硬體建設，到服務提供，都構成民眾感受的直接來源，尤應注重團隊成員的人文素養、創意與活力，才能帶給民眾「生活幸福感」。

事實上，美感陶冶可從接觸大自然開始。大自然就像一位偉大的藝術家，創造出千變萬化的景致，她的清新、寬闊與包容，不時撫慰我們的心靈，使我們回到單純、平靜的精神狀態，任何細微的感知也能觸發深刻的體會，這就是最原始的本能。陽光、綠意、微風、溪潤、雲彩、鳥鳴等，多元豐富的自然情境組合，都是隨手可得的美感素材。

另一方面，藝術與人文課程則是有系統的提供學生探索和感受生活的機會，啟發孩子創意，開展其視野，甚至引發其學習興趣；它是潛移默化的，需要時間醞釀，不是單純的知識累積；它沒有具體的驗收目標，重要的是主動去體驗，身歷其境，才能將實際的感受及被激發的創意與熱情，落實在生活中。當學生發自內心喜歡藝術，把它當作興趣或專業科目，「學習」於焉開始。

或許有人會汲汲營營於追求有形的財富，忽略其他存摺的重要性，然而，愈忙愈需要為自己儲存美感經驗，在心裡留個緩衝空間，即使是平凡的日常小事，如好好為家人做頓飯、到戶外踏青、看本好書、定期運動等，它們和生存無關，卻能增加生活的價值與累積美好的記憶，有了它們才是真正的富足。

原載於二〇一二年十月二十三日《聯合報》名人堂

表象符號
並不等於藝術內涵

很多人認為自己看不懂五線譜，所以不懂音樂，把看不懂五線譜和不懂音樂牽連上因果關係而害怕接觸音樂。

事實上，五線譜上的五條線與間和那些豆芽菜只是記載音符的記號而已，很容易學會，如果想要熟練，只要多練習。我常常在演講時跟觀眾開玩笑說，學五線譜不難，如果我在半個鐘頭內教會大家，大家要請我吃飯；相反地，如果沒有辦法教會大家，我請大家喝咖啡。玩笑歸玩笑，我想告訴大家音樂的入門並不難，不要害怕去接觸它，表象符號並不等於藝術的內涵。

台灣學音樂的人很多，但事實上有大部分的小朋友在學音樂的過程並不快樂，因為家長的求好心切，急於立竿見影，總希望小孩上了課就要帶「技術」回來，不然就像沒學一樣，這種情形在以前的家長身上尤其明顯。然而，讓孩子在強迫或是處於壓力下學習音樂，往往在還沒感受到音樂的美麗和快樂，就先得到了壓力和負擔。

我認為，「學音樂」不等於「學樂器」。學音樂是一件很美好的事，經由接觸而

心生感受，由感受到喜歡，再從喜歡到學習。大部分的人學音樂是為了陶冶性情，培養美感或鑑賞能力，或是作為其他藝術的入門管道。除了少部分的家長是刻意栽培子女成為音樂家，否則大部分的人只是單純喜歡音樂，學到最後可能只有百分之一甚至是千分之一能成為音樂家，讓音樂成為生活的一部分，才是最主要的目的。

事實上，美感是一種競爭力，個人如果能夠擁有美感，是一種加值，而美感運用在服務或產品上則亦能為企業創造可觀的營收。很多人視音樂及其他藝術的學習為知識的累積，但我認為在累積知識之前，感受才是最重要的。

記得，以前我曾經為雲門舞集辦過一場演出，邀請了附近的計程車司機一同來看彩排，原本我們擔心演出的內容對他們而言是否會太深奧，結果在看完節目之後的座談會上，司機們與林懷民老師的對話非常的精彩，發現他們對節目內容的喜歡和對美的感受是共通的。

有一次，樂團在台南玉井的芒果樹下演出，很多觀眾是帶著斗笠、穿著拖鞋的純樸農民，演出完後，我們聽到的不是在劇院中習慣的「Bravo」、「安可」，而是以台語的「不要給你們走！」來留住我們，讓演出者和觀眾間的感動在彼此間交流串連。

另一次，在一個養老院演出，老人家行動不便，樂團想以音樂的活力，讓他們感受打擊樂的熱情。演出完後，他們什麼話都沒說，也沒有鼓譟的掌聲，只是眼中泛著淚光地看著我們。我想表達的是，對於藝術的感受大家都是相同的，儘管每個人用的

語彙、方式可能不一樣，但藝術能穿越語言、文化的隔閡，令每個人都能因而感動、振奮或溫暖。

由於社會價值觀念的轉換，建立美感、追求有品質的生活已經成為一種共識，政府推動文創產業、推廣美的價值；民間企業舉辦美學賞析講座及活動，美感、藝術成為一種新的追求方向；在公務機關，人事行政局推動「提升公務人員人文素養方案」，希望所有的公務人員都能透過實地的參與，來感受美力與藝術力，進而得到感染與薰陶。

培養美感不應只是空談，而是在生活中親身去體驗、接觸，再從接觸到喜歡，最後成為生活的一部分。所以，直接以行動代替喊口號，是最有效的推廣方式。成為音樂家或許需要有一整套完整專業的訓練，但主動接觸、感受、欣賞藝術卻是每個人都可以做到的！

原載於二〇一〇年五月二十一日《中國時報》藝術外一章

從生活中

落實藝術人文教育

上個月一則新聞報導，教育部計畫將學生的藝術學習成就納入升高中、大學招生考量並逐步實施。這個消息引發許多討論，多數認為孩子的課業壓力已經過大，美感的培養，是否納入成就評量，應該審慎思考。後經查證，這項提議並沒成案，不過卻提供了一個探討藝術教育的機會。

美感教育的養成，不該是單純的知識累積，而是一種感知的觸發，從體驗中，慢慢發酵，有一天會冒出新芽；當學生發自內心喜歡，把它當作興趣或精神寄託，就是開花結果了。接觸藝術是一件美好的事，從而培養感受能力，再到喜歡，最後才從喜歡到學習；所謂「學習」，一開始其實不是重點，如果缺乏陶冶和醞釀，只一味地累積知識，反而成為負擔。

很多人小時候都有學音樂經驗，不過整個過程回想起來，似乎不快樂居多。主因在於家長求好心切，總希望上了課就要有立竿見影的效果，造成孩子們離美的感受越來越遠，未蒙其利先受其害。我一向主張「學音樂」不等於「學樂器」，目前各級學

校把藝文教育作為通識教育的一環，是一個很好的做法，但應以培養美感及欣賞能力為目的，才有機會讓藝術成為生活一部分。

學校教育不只為考試和升學，是要協助學生找到人生方向，並具備體驗生活的能力。藝文課程除了藝術的專業領域教育外，其他對於美感的培養，很難用具體的驗收目標來看待。因為它的潛移默化，需要時間沉澱，但若能在課業繁重的生活裡，把它當作紓壓管道，成為心靈洗滌的養分，併用左右腦，學習成果則可能會在其他方面表現出來，甚至形成一種生命態度。

現今跨界學習成為顯學，國外更有「藝術碩士是新的企管碩士」、「執行長是設計長」的說法。換言之，美是一種競爭力，這對台灣比較單向、直線型、缺乏創意養成的教育方式，是個好的刺激。藝術是人類創造的產物，來自於生活，與政經、社會環境息息相關，只要細心體會，生活周遭自有其累積的文化底蘊。

台灣充滿生命力，處處都有意想不到的驚喜與感動。僻靜巷弄的城市紋理、古典雅致的建築、熱鬧的街區、善良溫暖的人情，或是大自然的從容和開闊，只要親身去體驗感受，就能領略生活的美好，並將這些感覺內化成生命的質地，成為永遠的心靈風景。我相信藝術教育有助於開發學生感受生活美好的能力，它就像是催化劑，增加孩子對身邊事物的敏銳度，學習「過程」比「結果」重要的道理。

不可否認，城鄉差距會影響落實藝文教育於生活的理想，因此社教館所必須填補這個落差，圖書館、文化中心、民間基金會、文史工作室……等，都肩負教育責任。

紙風車劇團三一九鄉村兒童藝術工程，讓偏遠地區小朋友都能看到兒童劇、政府和民間發起行動圖書館，皆希望提供孩子接觸藝文的機會。事實也證明，愈是資源欠缺的鄉鎮，孩子對美的感受不但是共通的，且更強烈直接，如果有百分之一甚至千分之一的兒童因而得到不同啟發，就非常值得。

教育是百年大計，是社會發展基礎，在厚植國家軟實力過程裡，教育主管當局應注意政策與效果間的正反效應，更應從機制面著手。目前，藝術教育推動由教育部各級學校主管司負責，沒有特定主管單位。隨著中央政府組織改造，明年起教育部僅設八個司，仍看不到藝術教育的比重。令人訝異，這樣的組改過程，在藝術教育的落實上，教育部竟然置身事外。

許多人冀望台灣教育制度的改革，希望能為下一代注入鼓勵創新的元素，藝文課程即是一扇引導學生多元思考的窗，期待教育主管當局能從組織體制、教學與學習面，來創造一個用藝術文化力量來改變生活品質的空間。

原載於二○一一年四月二十二日《中國時報》藝術外一章

難忘的一堂藝術課

優秀的劇場工作者蔣薇華老師，教授表演已經十多年，她的課是大一新生都要修的一門「基礎」課。整個學期，老師都在出題目讓學生作，這些題目不是來自教科書，也沒有可以寫下來的標準答案，答案都在學生們的心裡。

其中讓許多學生印象深刻的一個題目是，要照顧一顆蛋。整整一個星期不能分開，不管走到哪裡，做什麼事，吃飯、看戲，都要帶著這顆蛋，甚至，可以跟這顆蛋聊聊天說說話，彷彿它是自己的小孩；在校園裡遇到老師，還會被抽檢是不是真的帶著自己照顧的這個蛋。

一星期之後的課堂上，蔣老師要學生們將蛋帶到課堂上，敘述自己這一個星期的生活與感想。果真有粗心的學生已經將蛋打破，而雞蛋還完好的學生，老師會要求他們最後在課堂上將蛋打破。許多同學在這時卻下不了手，一個星期的照料與相處，不僅僅要細心，還要用心，於是一顆平凡無比的蛋，突然有了另一種生命意義，學生們看待這顆蛋的方式，和一星期之前，完全不同。

所以學生們會知道，「陪伴」是一件遠比想像困難的事情，而「用心」則是重要的關鍵。他們要細心留意，隨時意識環境狀況，甚或，常會感受到擔心與害怕，怕因

不小心而傷害了脆弱的蛋。就在過程中，剛剛脫離制式高中教育的年輕學生們，開始嘗試打開自己的感覺天線，體會過去總被壓抑的情緒。

在這堂課上，不僅僅要照顧雞蛋，學生們會被要求去觀察植物，可能用一個下午去看海，也透過同學們共同的合作，培養「信任」的感覺。在學生真正開始接觸戲劇的相關知識，或學習表演技巧之前，這樣一堂藝術課，讓他們充滿標準答案的腦袋暫時歸零，感官知覺重新啟動，接下來的學習，才能不被過往的經驗制約，學生有機會找到心中最單純的熱忱。這對於日後要實際投入創作的學生們，是非常重要的再次啟蒙。

具備積極的態度、永不減損的好奇心，能夠關懷環境與他人，還能夠傳遞情感並感動他人，這是一個「人」最重要的基本能力了，具備這種能力，我們就擁有面對任何變化的力量。但是從小到大的讀書過程中，這種能力卻常常沒有特別受到重視。然而，這樣一堂讓學生難忘的藝術課，最有價值的地方，就是提醒學生們，所謂學習，首先，應該是去找回這些被忽略的能力，接下來的實務技巧教導，才能真正在穩固的根基上發展，而且不會因為外界的變化，讓自己提早落伍。

職場人才的養成確實和大學教育密切相關，只可惜很多人只把大學當成職業訓練中心。父母們殷殷期盼的，莫過於自己的孩子畢業之後，可以找到一份學以致用的工作；學生們習慣了高中的學習方式，選課的時候也常多了一點務實的考量，「找工作」變成念大學的重要目標。而我們的學校與教育，若未能引領學生真正認識自己，

而是過度強調專業技能，結果反而可能讓年輕人們逐漸失去面對挫折的勇氣，難以因應變化迅速的社會，最終恐怕也不能成為未來世代需要的人才。

如果未來的不確定性讓人焦慮，也許，現在的每所學校裡，都該有一堂這樣讓人難忘的藝術課吧！

原載於二〇一二年一月三十一日《聯合報》名人堂

讓我們來學習
呼吸的藝術

現代人很注重身體健康，不少人會定期到醫院做健康檢查，掌握自己的身體狀況。許多醫療院所安排的各類健檢項目中，有幾項會需要短暫停止呼吸的配合。這時，醫護人員都會耐心的指引：「吸氣～吐氣～吸氣～停止呼吸……」，檢查完後，再給予溫暖的關懷問候。呼吸是自然而然的律動，以意念來刻意控制，常有特別的意義，觸發我聯想起很多事情。

「呼吸」是生命的象徵，藉由吸進氧氣，吐出二氧化碳，進行身體的新陳代謝，維持生命。從一個人的呼吸中，我們也可以看出他的身體狀態及情緒起伏。而對於一個藝術工作者，「呼吸」更有著維持生命以外的功能和重要性。尤其，在管樂的吹奏或歌唱上，「呼吸」直接影響樂器的演奏、音樂的流暢度和情感的表達。

音樂家藉由練習長音來培養「氣」的長度，加上腹部、口、鼻的配合，訓練穩定「氣」的力度、平均度和音色。通常，演奏樂曲的一個段落，一口氣撐個十幾二十秒是常有的事，甚至，三十秒、五十秒、一分鐘都有可能。

有時，我們會聽到技藝高超的演奏者一表演起來，好像幾分鐘都不用換氣。在唱片上，這可能是拜於錄音技術所賜。其實，在現場演出，這種效果也有可能達到。演奏者只要將吸氣和吐氣的循環，巧妙地結合上對腹部、鼻子、口腔的控制，將吸、吐的過程自然地銜接連貫，使氣不中斷，即可不見換氣的痕跡。這樣熟稔的技巧，將吸、吐常常可以在嗩吶、雙簧管、薩克斯風的吹奏上聽到。但除非是樂曲的需要，或為了製造特殊的效果，否則一口氣刻意拉得太長，並不自然，觀眾聽了也不舒服。

除了以「氣」來吹奏詠唱的管樂和聲樂，像鋼琴的彈奏，小提琴、大提琴等樂器的拉奏，或是打擊樂的敲擊，也都需要呼吸的配合。呼吸有助於身體與樂器的結合，使演奏者的情緒有起承轉合，音樂表達更為動人。因為，演奏時的呼吸，就如同我們說故事、演講時的語氣停頓，是一種情緒的轉換，猶如樂章的標點符號。當演奏者專注詮釋作品時，他的呼吸是和情緒、身體律動和音樂融合為一的！因此，音樂工作者必須經常練習長音，讓自己對「氣」的控制更靈活自如，讓標點符號「下」得適得其所。

不僅只對個人，當在室內樂、合唱或交響樂團裡，大家若都能一起呼吸，更能培養默契，快速進入作品情境，共創精采表現。甚至，觀眾也會自然的和表演者一起呼吸，體會感染他們的情緒，隨演出起伏，感動其中。

此外，呼吸與跳舞的關係更是密切。有人說，舞蹈是身體的語言，是呼吸的藝術，「呼吸」就是讓這個語言和藝術說得完整動聽的重要媒介。舞者藉由呼吸，讓身體、

動作、意念得以緊密連結，達到一種身、心、靈的合一，進入形而上的境界，也在當下更深刻的感受並演繹自己。

我們藉由呼吸和緩情緒，藉由呼吸專注意志，藉由呼吸來完美詮釋樂章，藉由呼吸進入形而上的超越，藉由呼吸共同體會感動……。

常聽說，學音樂和舞蹈的女性在生產時比較能夠利用呼吸的配合，讓生產順利。這是由於對呼吸的掌握及節奏的訓練，早在之前就成為她們生活的一部分。以音樂的角度來看，著名的「拉梅茲生產呼吸法」，就是訓練產婦利用融入節奏變化的呼吸技巧，達到一種情緒與生理上相對的平衡協調。我認為，這是有道理的。

在日常生活中，我們常會聽到別人或自己說「深呼吸」，希望藉這個動作減少緊張，吸進足夠的氧氣，使疲累的肌肉恢復彈性和活力，從而舒緩壓力。最後就讓我們一起來做一次：吸氣～吐氣～，再一次，吸氣～吐氣～，放輕鬆～。

原載於二〇一〇年九月十七日《中國時報》藝術外一章

由組成音樂的
四大要素看人生

「節奏、旋律、和聲、音色」是組成音樂的四大要素，對音樂的形成，上述每個要素都很重要，而其變化則視音樂家的編排取材和創意而定，比重分配有主有從，有重要，有不重要。

我一直認為這四大要素可以巧妙地套用在很多地方，比如說對藝術的學習，或對於人生的追求。我把節奏比擬為一個人的「心跳」，衍伸作為人的「身體健康」；把旋律比擬為人的「長相和外在呈現」；和聲是「人際關係」；音色則是一個人的「特質和生活多樣性」。

我在很多音樂推廣的場合中都會問觀眾，組成音樂最重要的要素為何，大多數人都會選擇「旋律」。他們認為一個人的長相和外在呈現，最容易吸引他人的目光，好聽的旋律，美的外觀，較有獲得外界青睞的機會。

一個人美不美 沒有絕對標準

我不是矯情或反媚俗，暫拋開社會與時更迭也不甚「忠誠」的美醜標準，在我看

來，每個人都很漂亮，少有不好看的人。不論是氣質、才華、認真的態度或者是精心巧妙的穿著打扮，都能讓一個人的外在呈現加分，美不美，沒有絕對的標準。

節奏好比人的心跳，是身體最基礎的跳動，一個人身體健不健康首居要位，不管是依賴他人導引、醫療或自己保養，健康的人才有精神與活力面對外界種種挑戰。

和聲譬為人際關係，如 Do Mi Sol 是一個非常合諧的三和弦，若加上一個 La，聽起來就很浪漫，是印象樂派作曲家德布西經常使用的手法。Do Mi Sol 搭配一個 Si 則有上揚的感覺，在爵士樂裡常常聽到，令人有意猶未盡之感。可見一個和弦的改變，可以對聲音、對接受者產生奇妙的變化。人們對於聲音的接收力是很廣的，這裡頭存在了一塊隨「趨勢」影響而變異的空間，大家依對所處環境的理解而做出「喜好」的選擇。但，趨勢如何形成，由誰而定，如何成為主流，這牽涉複雜的社會心理學，不是我個人的專業領域，就不再深究。

生活的多樣性 全由自己定調

把上述想法衍伸，你的朋友可以各色各樣，比起二、三十年前，現今人們交往的對象和關係愈來愈複雜且廣泛。我可能是你的老師，朋友，未來也可能成為你的工作夥伴，每一段人際關係都存在著變異性。且有趣的一點是，不受地域限制。透過網際網路和電話，你可以在此刻跟身處歐洲的友人連繫，透過視訊問候對方或一起解決工作上的困難。A 和 B 是絕佳拍檔，A 和 Z 可能看似八竿子打不著一塊，卻是命中知己的緣分。

音色是一個人的特質和他生活的多樣性。一個表演藝術家，或許他也鍾情心算統計學；一名醫生私底下可能是鋼琴高手或美食達人。每個人都可以在工作之餘，以另一種身分「重生」，將興趣發揚光大，好比說是野生鳥類的保護志工，語言天才，喜歡速寫，或是3C產品專家。興趣愈多元愈廣泛，生活的變化度及趣味就愈高，你生命的音色就愈美。

我以節奏、旋律、和聲、音色分析人的生活，就愈覺得很多道理是可以相互理解的。由你的身體健康，長相和外在呈現，你的人際網絡，你的特質和生活多樣性，將建構你未來的生活，以音樂術語解釋，只能說節奏由自己掌握，旋律由自己定調，和聲需要共同演繹，音色要懂得追求！

原載於二○○九年七月十一日《聯合報》名人堂

02

人文札記

電音三太子
讓台灣陷入瘋狂

四十尊大型三太子神偶被賦予著著不同的個性、容貌及造型，戴上大副墨鏡，揮動著閃亮白手套，騎著摩托車出場。再以伍佰《你是我的花朵》歌曲為創作動機，委託鍾耀光老師編寫結合管絃樂團以及國樂團現場音樂，使電音三太子一出場，全場觀眾立刻歡聲雷動，陷入瘋狂。

緊接著七爺八爺和眾神將現身，武轎及十二進士依序進場，豫劇團揮舞著大旗，旗手轉動著洪通先生畫作製作的華蓋，輝映著地面上華麗的民俗圖騰。轎伕們左右甩轎和顛轎，煙霧繚繞，鞭炮聲持續不斷，一波波的驚喜將場面推升至高潮。這正是台灣特有的轎陣文化，是融合了傳統與現代的文化風俗，象徵守護大地，為萬民祈福。

草根也很國際觀

七月十六日的世運開幕式，以電音三太子為首的民俗藝陣橋段攜獲了大家的目光，不僅現場觀眾興奮、激動。透過轉播，主播、記者及電視機前的觀眾也為之驚嘆。

除了覺得好炫、好精采、好感動，台味十足的陣頭儀式是出自於台灣民眾在地的信仰習俗，是生長於台灣民間一種很在地、很草根的文化，也是台灣人最熟悉也最能認同的文化。鄉親、土親，觸動著觀看者的心，引起很大的共鳴！

去年十月，國立台北藝術大學每年一度的「關渡藝術節」特別和北投關渡宮合作，舉辦了「民俗藝陣大遊行」。其中一個「朴子電音三太子」的表演，雖然僅短短出現三分鐘，卻讓大家感到趣味極了。隔天，我在文化生態課程中和藝管所學生討論，學生也都覺得這是一個非常特別的展演方式，融合了傳統與現代，可說是敬神又自娛，大有可為！所以在世運開幕式創意發想過程中，我和平珩、陳錦誠、李小平等創意團隊共同討論把這個橋段加進來，並從這基礎去延伸發揮，果真是一鳴驚人！

在民間宗教信仰中，據傳哪吒三太子是玉皇大帝駕前的中營元帥，負責統御天兵天將。民間奉為神祇，敬稱為太子爺，信奉他能幫助百姓驅邪制煞，維護正義，是人們心中的守護神。

傳統民俗「藝陣」常見於進香遶境、迎神廟會場合，具有熱絡氣氛的功能，陣頭間以陣式或裝扮相互較勁，營造出廟會熱鬧歡樂的氛圍。

傳統藝陣新生命

民間最受矚目的電音三太子陣頭就是北港太子聯誼會的「台客搖滾電音三太子」。十幾年前他們就將廟會遊行結合「台客舞蹈」和「流行音樂」，轉變成嘉年華會的民俗藝陣。在廟會中和各個表演團體打對台，成為非常受歡迎的團體。後來，台

灣陸續成立了不同的電音三太子團體，越演變越精采。

這次世運開幕式「萬民祈福」主秀橋段，我們將傳統藝陣搬演上國際舞台，以現代化元素及貼近時下年輕大眾的語彙，讓「古」、「舊」的東西、技藝因時制宜、因地制宜不斷改造，湧現新特色。由「高雄哪吒會館電音太子團」為主，加上眾多藝術家的創意和設計，將傳統文化賦予新生命，創造一個精緻、現代又台味十足的台灣傳統文化藝陣，展現世人眼前！

原載於二〇〇九年七月二十八日《聯合報》名人堂

從寶藏巖
看城市文化特色

寶藏巖從一個違章社區轉變成國際藝術村，並以「共生聚落」為定位規劃，其中的轉折不可謂不大。這個緊鄰都市鬧區的僻靜小山城，歷經三十年前從水源保護區變更為公園綠地，接下來是相關建物拆遷、抗爭、安置與存廢等爭議的一連串社會運動，最後才成為第一個被指定為歷史建築的違建聚落，寶藏巖才朝保存與再生的方向進行。

位於台北市南區的寶藏巖，座落在離公館商圈不遠處的坡地上，是個集二十幾戶原居民、藝術家工作室和展覽空間、青年會所的共生聚落，這樣的組合或許與一般藝術村或都市社區的組成不大相同，但卻不失為具有開創性的做法。就好像原來沿著山坡層疊搭建的屋舍一般，有著特殊的地景空間美學，在蜿蜒迂迴的小巷窄弄穿梭，頗有大隱隱於市的悠閒與新奇的趣味。

能以融入原住戶生活空間和硬體現況整建的方式來形成「村落」，我認為十分難能可貴。一般的藝術村大都是獨立於外的場域，較少有與在地居民互動的機會，藝術

創作成為一種個人思想和情感的表達，雖無關乎優劣對錯，總是有所缺憾。過去寶藏巖最最珍貴的地方，除了錯落蔓延的建築群落外，應該是原居民一百多戶綿密溫暖的人際網絡，很欣慰這個用時間累積的資產能被部分保存下來。

目前進駐的國內外藝術家，在創作時幾乎無法迴避與空間和居民產生關聯的必要性，事實也證明，這樣的作品很動人，很生活，很容易讓觀者產生共鳴，之前有些人擔心藝術家和老榮民及弱勢族群的生活方式格格不入，其實是多餘的。藝術本來就來自於生活，能與之結合，甚至生活環境成為滋養創意的催化劑，實為美事一樁；寶藏巖並不是制式的建築空間與特殊的地理位置，對藝術家來說，是一種解放和自由，這樣藝居共生的新型態建築聚落，讓大家對城市的文化建構，多了一些想像。

坐在藝術村內的咖啡店小憩，看著遊客們像尋寶般的上上下下，這座城市的發展脈絡和變遷歷史彷彿鮮活了起來，置身在這個空間，就像從高度開發的都會區裡，穿越時空遁入一方自成一格的小天地，竟有讓人感到幸福的滋味，同時對都市規劃的可能性多了一層理解和體會。

寶藏巖歷經漫長的過程，透過民間組織、學界和政府間的折衝協調，有了再生的機會，成為活的文化財，雖然未臻完美，包括原居民的回住率、文史資源的追溯和連結等，而且空置房屋也持續修繕中，未來的寶藏巖仍值得期待。當政府和民間通力合作，促成跨領域、跨界的人才追求共同目標，所激發的創意與力量是無窮的；「合」的概念，是我最近一直強調的，我相信這是台灣發揮文化軟實力不可或缺的核心能

力。

城市間的競爭，不只比硬體，也要比軟體；要比適合居住度，比特色、比風格、比文化底蘊、比文明尺度，甚至比歷史城區復舊的完整度及文化藝術蓬勃發展程度。在高度追求建設而變得過於嚴謹又一致性的城市中，對於老舊或創意街區的改造或維護，可以成為一個城市是否適合居住，讓居民可以感到輕鬆、自在與愉悅的關鍵，甚至是大家在繁忙緊張的都市生活之餘，有個緩慢節奏的心靈處所。

前幾年，紐約時報曾把台北一〇一和寶藏巖並列為台北最具文化代表性的對照景點，便說明更新和復舊的同等重要性，及城市的多元和深度是構成特色和魅力的元素。而臺灣各地有太多具有歷史文化的街區或鄉鎮，或許可借鏡寶藏巖融合原住戶的經驗，找回在地特色，說不定能喚醒更多的歷史記憶，創造老街或城鄉的新生命。

原載於二〇一一年一月十八日《中國時報》藝術外一章

藝術與科技的
跨越和融合

來自上海世博，從台北移師到台中展出的「會動的清明上河圖」，同樣造成轟動。

九百年前北宋首都汴京的風華彷彿歷歷在目，各行各業庶民生活躍然紙上，原本平面的長卷放大成為立體後，相信觀者很難不被張擇端描繪的城市紋理和細節所撼動，就像一部有聲有影的動畫片，娓娓道來百姓生活的大千世界。

能將國寶級藝術品做這樣的展示，完全是拜數位科技之賜，十二世紀的時空、畫中的人物不再遙不可及，賦予靜態著名展品難得的親和力，將現在的真實與過去的擬真並置交錯，這不僅是特殊的觀展經驗，其遊戲和趣味特質，更打破因年齡、性別、職業、教育程度的不同對欣賞藝術所可能產生的隔閡，實為一舉數得。

科技和網際網路發達，大幅改變人類工作與生活型態，藝文生態及藝術表現型式也受到影響。台灣地狹人稠，無論實體貨品或資訊流動速度相對較高，跨界整合、創新也有了更多可能性。科技的技術研發和文化藝術的創新都是台灣的優勢，如果兩相結合，相輔相成，將作為台灣特有的強項及走向國際的使力點。

其實早在民國九十四年，國內的學術和研究機構已共同研發完成「名畫大發現

——清明上河圖」，它是個更複雜的互動式科技藝術作品。主要是將台北故宮典藏的清院本名畫作成數位媒體裝置，除了有模擬打開卷軸、放大動態影片之視覺效果，同時還具備數位典藏、數位教育和娛樂、活化文化資產、學術研究等多重功能與意涵，當時雖引起注意，覺得創意十足，但因缺乏後續資源挹注而停滯。

藝術與科技，看似截然不同的領域，原本各有各的語言，各做各的事，當兩者結合，透過互相切磋、融合，就能激盪出火花，創造新的可能。台灣有一流的科技實力和藝術成就，實在沒有理由與未來的趨勢擦身而過，它需要整合、需要平台，來帶動發展；這樣一個跨領域結合現象，早已存在於我們的生活，近幾年風行的智慧型手機、平板電腦等手持式裝置，都是美學與科技交融的產品。

台灣並不乏結合科技和藝術的互動式作品，許多構想與創意甚至是世界首創，但如果只停留在學術單位的研發規模，人才培育必然出現斷鍊，造成前端教育體系與中後端研究機構和產業資源脫鉤。歐美及日本皆已成立科技藝術專責機構，中國大陸更挾其雄厚資源和人才潛力，發展前景不容小覷。雖然我們的人才創造力高，具有靈活的創新能力，這樣的優勢由於缺乏整合和累積，可能很快就會被取代。

最近台灣有愈來愈多結合科技工具的新創作型態產生，例如高雄世運會的虛擬舞台、臺北聽奧的舞台機械動力、台北花博夢想館的互動裝置、百年跨年晚會的立體投影水幕，結合高科技與互動媒體元素並大量運用於劇場演出，以及各類型態的科藝展

演作品等，這些整合科技與藝術的跨界創新呈現，在在觸動觀眾，讓人驚豔不已。

從全球觀點來看，有愈來愈多的國家開始挹注資源來鼓勵、激發「科技藝術」這種創造力十足的原創性能量。這股潮流和趨勢對於文創的發展、文化藝術走入生活、融入產業等等將有無限可能性及提供重新想像的機會。台灣有人才、有能力，但沒有整合，資源過於分散，原來的優勢容易流失。

台灣擁有傲人的科技產業，「科技台灣」已是我國耀眼全球產業的重要代名詞，無論研發、技術與人才均具國際一流的競爭優勢。台灣的文化藝術豐富多元、饒富創意，傑出人才與團隊輩出，屢獲國際好評。若能結合兩者的優勢，善用藝術與科技的整合趨勢，積極建立以跨領域為核心的創作思維，傳達更為深刻的文化內涵，相信可為台灣的未來創造巨大的文化輸出能量。

原載於二○一一年十一月十八日《中國時報》藝術外一章

由傳統走向未來

三十年前我回國開始全力投入推廣打擊樂，學習西方打擊樂的我，對傳統藝術有著濃厚的興趣，常常找機會向傳統民俗藝師請益學習，已故京劇鑼鼓大師侯佑宗老師是其中之一。有一次我問他，為什麼鑼一定要手持，不像西方打擊樂器，可以多個懸掛起來同時演奏？侯老師笑而不答。直到真正了解其中竅門，我才發覺，持著鑼的手，就是控制音色音響的關鍵，手指微微的動作變化，就會讓樂器發出意料不到的聲音與質感。

這是傳統樂器最了不起的特色，創造出來的聲音極為獨特，雖然往往不能用西方科學化音準的共同看法來看傳統樂器，奧妙卻難以言喻。後來我在各類的演出曲目中，總大量使用傳統樂器，把傳統音樂的特色，融入西方音樂演奏之中，大大豐富了音樂會的風格與內容，也成為演出的一大特色。

我深深以為，傳統文化是台灣最大，也是最重要的資產，是台灣啟動第四波文創經濟運動的基礎根本；在文化領軍的發展趨勢之下，世界越是國際化，在地傳統就越顯得獨特而珍貴。環顧全球，各個區域國家普遍有這樣的體會，所以近年來我們看到各種所謂從傳統出發來推展在地文化，在展演部分，則是傳統創新的演出陸續出現，

像是在管絃樂中大量使用東方樂器、在京劇演出中加上街舞演出等等嘗試，創意十足。

而這些結合傳統與現代的演出元素，有的結果真的讓人眼睛一亮，有的則是叫人冷汗直流，甚至坐立難安。藝術創作的創新與創意，是值得肯定與不斷嘗試的，也是許多藝術工作者或團隊的努力方向。但要成功的將傳統融合現代並不容易，最常看到的失敗做法，就是不經咀嚼，就把傳統與現代硬生生擺在同一個舞台上，或者斧鑿痕跡過強，這樣的結果，會讓人有扞格不入的焦慮感。

傳統與現代的交融，如果要到位，那麼就一定要將傳統紮實的內化到生活，之後再轉化到現代，就會自然天成。以我個人現在所服務的學校為例，三十年前創校時，當時的創校精神與宗旨，就是兼顧傳統與現代，本土與國際並進。當年可能許多人無法想像這樣的意涵，也不甚瞭解要如何做到這個境界，也很難相信這樣的精神竟成為當今全球藝術文化發展的主流。而為了落實創校宗旨，直到現在為止，校內的音樂、美術、舞蹈、戲劇系學生，學習傳統藝術，是進入學校之後的必修課程，這種植基於傳統的觀點與做法，是各類型態藝術創作的重要來源與基礎。

京劇藝師李柏君老師，是傳承京劇藝術的典範，教化無數修習戲劇及舞蹈領域的學生，他特別叮嚀學生要認真修習「傳統基本功」。舉例來說，京劇中的「亮相」，在西方戲劇演出中不會特別被強調，但是懂得亮相竅門的演員，就算只是站在舞台上，都會有光彩；課堂內外，李老師在乎學生的「精、氣、神」，能夠在生活與創作

中都貫徹這樣的細節，因而讓演出變得不同。曾受教於李老師的學生，無不覺得受益良多。

我深信，越想要創新，就越要從傳統中攝取養分，這也是全世界每個國家所共同重視的。想要以文創產業創造下一波經濟奇蹟的台灣，傳統文化不僅僅要被守住，我認為還要進一步的被強化，以及著力於如何進行轉化與運用。不過，「轉化」的能力，才是主要的核心與精華，如果是生吞活剝，只會讓最終的成果或呈現方式還是只停留在表面，是無法帶給人們深層的感動或震撼的，這樣的作品當然也不會有真正的價值。

台灣的傳統藝術文化，多元且豐厚，地球村越大，我們就越該先找到自己在地的文化內涵，並且充分內化，才有機會成功轉化為迎向未來的養分，這就是我們現在最重要的功課了。

原載於二〇一二年一月二十日《中國時報》藝術外一章

原題〈傳統藝術轉化　才能迎向未來〉

台灣最富有的人

日前南下拜訪奇美集團創辦人、奇美文化基金會許文龍董事長，覺得許董事長異於其他傑出企業家，顛覆一般人對成功企業家的印象，讓我驚訝之餘，還有滿滿的感動和敬佩。

奇美文化基金會有台灣規模最大的民營博物館和全球首屆一指的小提琴收藏，自廿年前成立以來，即提供民眾免費參觀，小提琴也免費借給演奏家和學生，征戰各地音樂會和音樂大賽。令人感佩的是，許董事長從來不認為奇美博物館的文物是他的私有財，而是全世界人類共有的財產，奇美文化基金會只是代為保管的單位；這些藏品不為買賣，而是將對文化的愛好無私分享給更多人，甚至讓世界看見台灣。

奇美博物館的文物包羅萬象，涵蓋繪畫、雕塑、樂器、兵器、古文物、自然史等六大類，展出內容要讓老年人和小朋友都看得懂，因為奇美博物館是為大眾所設立，藏品也多以「具象寫實」為主，不會有看不懂的問題；專家學者亦對其質量可觀的典藏讚譽有加。平民化與生活美學的理想實踐，無時無刻在奇美博物館上演著，看著阿公阿嬤、推著娃娃車的父母、研究人員恣意遊逛停駐，現代人與人類文化遺產就這麼自在互動著，一邊欣賞，一邊感受心靈的觸動。

博物館工作人員的耐心和親和力同樣令人心曠神怡，在自然史展區感受特別深刻。小朋友對鳥類、蝴蝶和動物有濃厚的興趣，看到栩栩如生的標本容易興奮，還好有工作人員的引導與解說，讓大人和小孩都能依序看到想看的標本。為維持觀賞品質，博物館是採預約參觀的方式，每天以一千五百人為限。

許董事長對藝術的推廣不遺餘力，十分熱愛音樂和美術，畫畫、唱歌、拉琴是他日常生活的一部分，除小提琴外，對曼陀鈴也有涉獵。曼陀鈴相對於小提琴，具有容易入門的特性，許董事長也免費提供愛好者或捐贈給年輕學子學習；另外，他堅持「聽得懂的音樂、看得懂的畫」才是存在生活裡的藝術，才能成為生活的一部分。

特別值得一提的是，許董事長和我的對話從「你有在打鼓嗎？」開始，然後便拿琴出來拉，好像置身在他的家庭音樂會；他的辦公室有油畫、樂器，讓訪客的心情不由自主輕鬆起來，做為一位藝術教育工作者，生活與藝術的結合一直是個重要的課題，那天午後我親身目睹最完美的典型。許董事長還提到，他當學生的時代，音樂課不能不上，現在反而不是這樣；我們的教育制度是要訓練孩子成為讀書機器、錄取理想大學，還是培養他們身心均衡發展、懂得生活的能力，這個問題將隨十二年國教的爭議繼續發酵。

迄今舉辦廿四屆的奇美藝術獎，資助年輕的藝術創作者和音樂演奏家一年，讓他們專心致力於技藝的精進。今年五月，許董事長把耗資十三億、即將完工的博物館新館捐給台南市政府，這樣不計代價、全面性的投資文化公益事業，挹注南部藝文資

源，充分展現對其企業版圖獨特的布局與策略。

許董事長樂於分享自己的生活態度和價值觀，將捨與得之間的人生智慧發揮到極致，已臻藝術之境。許董事長不是首富，卻可能是台灣最富有的人。

原載於二〇一二年八月一日《聯合報》名人堂

台灣人的禮貌反思

多年前，我曾在一個演講中提到，台灣人節奏感不好，有人不以為然的認為，台灣節慶文化豐富，民間鑼鼓傳統淵遠流長，怎麼會有節奏感不好的問題；雖然台灣人對節奏是具敏感度的，且素材豐厚，不過，我的意思是，在音樂上，差一點就差很多，節奏作為一個組成音樂的要素，如果抱持著無所謂、馬馬虎虎的態度，演奏出來可能就失之毫釐，差之千里。

台灣是我們生活的地方，它的好和壞常常被視為理所當然，有時必須透過外國人的角度才能感受到它的魅力或不足。近來有幾位歐洲國家前駐台代表，因選擇在台定居，而取得永久居留權的消息；還有許多民眾拾金不昧的新聞；也有些外國朋友驚艷於台北的捷運文化、公車秩序，還有台灣人的友善與熱情所塑造出的獨特氛圍。台灣有美景、美食和人情味，似乎擁有優質生活的要件。

然而，這些肯定是鼓勵，但也不能無視於一些社會現象。台灣享有高度民主自由，若正面看待，是打破框架孕育創新的催化力量，另一方面，可能造成「自由」的濫用，以及對「他人」的不夠尊重。去年底的博士生阻擋救護車事件，雖引起輿論撻伐，但與充斥在生活週遭的不當言論和行為相比，只有程度上的差異，本質並無二致。都是

曲解了民主的涵義，嚴重忽視社會制約及規範。

當我們在使用馬路時，有時彷彿換了個人似的，所有不文明的舉止時常可見。隨意變換車道、不禮讓行人、單車騎上人行道，還有在百貨公司或賣場停車場內的逆向行駛，都是「禮儀」失當的表現。另外，我們在扮演消費者時，也常常有非理性的反應。消費意識高漲，顧客至上的觀念盛行，廠商竭盡所能討好消費者，造成奧客行為多半被合理化；尤其在百貨周年慶或限量折扣拍賣促銷時，民眾秩序失控和推擠受傷，甚至發生糾紛，成為屢見不鮮的畫面。在商業機制的操作下，業者或有事先規劃，在管理與行政應變上幾乎完全棄守，客訴及民怨助長「消費者為王」的觀念。

媒體是窺見社會百態的櫥窗，它具有渲染性的影響力，在商業競爭的邏輯下，容易流於迎合視聽大眾口味，報導內容多以「觀眾想知道」去考量，較缺乏「觀眾應該知道」的思維，加上電視媒體每小時的循環播出，負面社會新聞有時反而造成起而模仿的歪風，被認為是有趣好玩，因此產生更多社會問題。

台灣人的親切、真誠、熱心，是我們的重要特質，要保有這些優勢，文化和教育應不失為最有效的方法。文化不是只有「藝文」，它無所不包，它是對一些價值觀的學習與認同，例如以同理心和別人相處；它與日常生活緊密結合，耳濡目染下，內化為生活態度。教育是最根本的改造核心，就如同捷運裡的種種規定皆倚賴宣導和管理，才能成為乘客不斷持續及保持的好習慣。

禮貌很重要，卻得不到該有的重視，但它卻是與人互動及衡量國家的文明尺度。

台北花博、苗栗燈會、觀光局行銷台灣各地的主題行程，都希望能打造台灣成為國際新亮點，除了主辦單位需費心在各項管理機制的構思之外，讓我們也先從生活中的小處做起吧。

原載於二〇一一年三月七日 《聯合報》 名人堂

音樂會的十個干擾

一場音樂會的呈現，除了演出者和樂曲內容外，表演場地的聲響設計對演出效果的影響甚鉅。聲音的傳播包括樂音本身，以及來自舞台、牆壁、天花板的反射聲響，都是音樂廳設計所需考量的重點，使聲響在室內空間的反射能趨於完美，音樂家對於樂曲的詮釋能被忠實傳遞。

一般而言，在設計良好的環境演出，不需使用麥克風，觀眾聽到的就是最純粹真實的樂音。而台上的表演者、台下的觀眾、前後台工作人員等都是音樂會的一部分，一舉一動皆會影響整個節目的品質與氛圍。若能盡可能的避免相關干擾因素，成就一場盡善盡美的演出絕非難事。

一、遲到。遲到對觀眾進場對音樂情境的延續多少都會造成衝擊，有些人的來回走動，尋找座位，其他觀眾便會受到影響。聽音樂會難免會有不得已遲到的情形，最好等中場休息再入場；若由服務人員導引入場，也要盡量避免擾動他人。

二、拍照。演出期間使用相機或手機拍照，閃光和快門的聲音更對表演者與觀眾造成嚴重干擾；除非特殊節目，否則即使是中場休息，拍照的行為，對演出或製作團隊的著作權也是有所侵害的。

三、手機。在演出過程中響起或震動，會使表演者的情緒鋪陳中斷，關機或調為靜音，有其必要性。在黑暗中使用手持裝置，螢幕亮光也會影響演出者和其他觀眾。

四、鼓掌時機。隨著高潮或情節起迭，某些曲子在演出告一段落，報以掌聲，雖是觀眾情感回響的表達，然而有時候短暫的「留白」，其實是樂曲的一部分，驟現的掌聲反而破壞音樂的完整性。不急於樂曲一結束就拍手，將讓樂曲多了一些餘韻迴盪，給予演出者情感與呼吸沉澱所需的緩衝時間。

五、交談。不斷與身邊朋友竊竊私語，可能是在解說作曲背景、樂章特色等，或是分享自己的心得，這樣的行為可是相當擾人的。

六、細微聲響。從塑膠袋、紙袋取出物品的摩擦聲，或手提包的拉鍊聲。有些人會體貼地放慢速度或試圖降低音響，但卻在無意間拉長了干擾他人的時間，因為這些細微聲響在安靜的室內，會被放大好幾倍。

七、急著離開。欣賞演出是一件令人愉悅和放鬆的事，如果步調過快，反而有點像是被迫去做功課。或許想避開人潮去開車、搭車，但表演者謝幕、安可曲都是音樂會的一部分。不斷有人起身走動、提早離席，無法完整的參與、聆賞，十分可惜。

八、工作人員。引導遲到觀眾進場、阻止拍照等行為，也是一種干擾。目前雖有舉牌、雷射光筆等替代方式，但仍需更多一點的貼心設想與舉措。

九、仍是工作人員。節目還沒快開始就催促觀眾進場，中場休息還沒結束便趕觀眾回座位，演出一結束就急著要觀眾離開等，影響觀眾感受音樂會的整體經驗。

十、錄音錄影人員。一不小心便對周遭觀眾造成聽覺、視覺的干擾，例如舞台上的吊桿、耳機發出的交談聲比音樂還大聲，或穿著非深色服裝等。

熟悉音樂會禮儀，以及演奏者、觀眾和工作人員間的同理心，必能為音樂會帶來共鳴及化學反應，整個藝術饗宴就會變得不一樣，或許也更能體會約翰‧凱吉（John Cage）探討聲音是什麼、音樂是什麼的作品《四分三十三秒》。

原載於二〇一二年九月二十五日《聯合報》名人堂

03

生命中的觸動

一杯咖啡的觸發與轉機

我在維也納讀書時，有一次和同學到養老院去義演，當時我演奏的曲子是巴赫A小調小提琴協奏曲所改編的木琴協奏曲。由於這首曲子，我演奏過非常多次，所以在演出前心情很放鬆。沒想到，到了養老院，發現那裡的鋼琴太久沒調音，木琴的琴鍵則是固定的，無法馬上調音，兩個樂器的聲音根本無法相互配合。

台上少了鋼琴伴奏，我的腦袋竟瞬間變空白，嚴重忘譜。當下只能半憑記憶力、半憑亂猜，在慌亂中結束這首曲子尷尬下台。我相信養老院的長輩們，長期孺慕古典音樂，對巴赫很熟悉，不會聽不出我的失誤。然而，他們卻十分包容，一樣給我熱情的掌聲。

下了台，我很自責，覺得自己身經百戰，演奏過不知多少場的音樂會，為何表現會這麼離譜？難道，「我不適合走音樂這條路？是不是應該趕快轉行？」內心不斷地這樣懷疑自己。

後來，我找了一間咖啡館坐下來，喝了一杯咖啡，平撫情緒。心神安定後，才轉個念想，自己學音樂這麼久了，不該輕言放棄。我開始思索平常怎樣練習曲子，過去是從視譜開始，一遍、十遍、五十遍、一百遍、兩百遍，不斷反覆練習，待熟能生巧

後就上台演出。一直以來，也以為這樣就行了。又回想學生時期，除了主、副修，上了很多理論課——和聲、對位、曲式學、樂曲分析、音樂賞析、音樂史等等，這些課不就是為了幫助我了解掌握樂曲嗎？我才頓悟，過去所學並沒有充分運用在演奏上。

所以，這杯咖啡的停頓與思考對我的影響很大。

自此，我調整方式，演奏一首曲子前，先了解作曲家、作品的歷史和創作背景，再分析曲子的結構、風格、曲式、詮釋、影響演奏的各種因素，並一一克服。再做各種不同演奏版本的比較，充分掌握曲子的肌理及精神後，才上台演出。如此一來，即便上台緊張出了錯，也能很容易找到連貫的方式。

因為一次嚴重的挫敗，讓我重新檢驗過去的練習方法。到後來教學生，也特別留意這塊。上課時總喜歡問學生「從拿到一個譜到上台演出中間，你會做什麼準備工作？」我希望學生不要只注重技巧，而應考慮很多層面，包括樂曲的指示性意義、音樂美學觀點、歷史象徵意義等。每個人都有各自理解樂曲的方式，有演奏者的角度、選擇訴求的表演方式；觀眾自身也會有非知識性的直覺感受，或者，評論者透過各項理論來分析。

而一首打動人心的曲子，本身是一個多重觸發體，會讓人產生很多領略。對演奏者，是個人藝術極致的挑戰和追求；對觀眾，是一種心靈的滿足及精神的震撼，是超出理解層次外，那種緊扣住你，使人久久不能言語的感動。對於評論者，更是在知識性、理論性分析之外的美感經驗加乘。

一首樂曲之所以能引起眾人共鳴，是因為演奏者內化了各種知識、技巧、經驗，再冶煉傳達出一種強大、動人的生命力。這種生命力，觸動人們的內心深處，達到一種看似無法分析卻又具有邏輯的「共通性」。這是我的理解，以此和大家分享！

原載於二○一○年七月十日《聯合報》名人堂

夢想是多麼美好的生日禮物

很多人喜歡過生日，因為它是一年中最特別、專屬於自己的日子，有人說它是母親的受難日，要感恩母親，當然也有人認為生日代表年齡增長，沒什麼好慶祝的。而我總在生日時和家人、好友及學生一起度過，也在他們生日時，陪著他們。

生日總予人一種愉悅、希望無窮的感受！因為對於生日到來的期待，給了我們一種思過去、展望未來的良機。把慶祝生日的概念用在團隊或組織運作中，各行各業多數把它視為一個創造未來的重要里程，並藉由回顧過往的努力與成果，來自我激勵，且轉化為前進未來的動力。而坊間常見的週年慶、校慶等慶祝活動，也常是激勵士氣、達成目標的重要方法。

而在人的生涯或成長歷程裡，過生日也有著回顧、改變與追求等具體意涵，在這個享受眾人祝福的重要時刻，不僅可以反省自己，也適合為自己開創夢想，計畫未來，盡情地在腦海中正面的「想像」未來，勇敢地做夢。

此外，生日也是一個彼此交心的時刻。生日禮物的挑選透露出人與人之間一種關

心與被關心的感受！挑選禮物時，我們通常會設法貼近對方心靈或實質上的需要，無論是平常對對方的了解或是各種管道的觀察，這種站在壽星的角度挑選適合或貼心的禮品，無關價錢，都是一種溫暖心意的展現，總是讓送禮的我們拿出最真摯的誠意，讓收到禮物的人感動其中。

我的一個好友因為覺得無所謂，從不過生日。做為好友，當然不能事事順他的意，所以有一年大家偷偷幫他策辦了一個慶生會。這個大驚喜讓他非常的感動，濕了眼眶，在眾人簇擁下，把感性的致詞說成了一大篇的演講，聽他娓娓道來這些年來的心境轉折及接下來的夢想，讓大家獲得了啟發。而他和一位好友因誤會而冷戰了一段時間，我們特別邀請這個朋友參加慶生會，在這樣溫馨的場合，兩人一碰到面，相互擁抱，相視一笑，嫌隙化做雲煙！慶生的過程，朋友、家人們開懷暢談，打開心扉、相互觸動內心的感性時光與互動，彌足珍貴。

在七月底時，韓國舉辦了第一屆的「首爾國際打擊合奏節」，其創辦人暨藝術總監朴光緒教授，是韓國知名的打擊樂家，卅年前我們相識時，想要舉辦這個打擊樂節的想法在他心中早已盤旋。十年前，他終於下定決心，一定要在六十歲時完成夢想。經過種種奔波努力，破除萬難後，終於在六十歲生日實現了他的願望，同時也締造了個人生涯的重要里程碑，成功地整合了韓國打擊樂壇，並更緊密地與國際接軌。

「夢想」終成最棒的生日禮物，這是多麼的美好，也是大家喜歡過生日的原因。

壽星除了感到深受關愛，心靈上或身旁永遠有人陪伴外，讓人在期待夢想實踐的過程

中滿懷著快樂與希望，這也正是生日的正面意義！

儘管經驗的重複及人的慣性容易讓我們逐漸喪失對生日意義的感覺，使其顯得流於形式。但是要是能藉由「生日」短暫停頓，反而能對自己做一番檢視，用不一樣的觀點看自己，重新提振志氣，給自己新的期許，找到重新出發的機會，再愉快地創造美麗的人生！

原載於二〇一〇年八月十九日《聯合報》名人堂

路迂迴了一點
卻更接近夢想

大學指考在颱風天放榜了，想必有人樂，有人憂，畢竟很多人都相信，這一「仗」決定了孩子一生的成敗。真的如此嗎？

從事藝術教育工作卅多年，我教過許多學生，他們天生的條件各有不同，後來的成就也不一樣。很多現在在音樂界頗有成績的學生，並不是一開始就天賦異秉，而是對音樂充滿熱情、夢想，因此想辦法突破障礙，為自己找到出路。我以四個背景條件不同，現在卻都成為優秀的打擊樂家為例，看他們如何走出自己的路。

吳思珊現在是打擊樂團的團長，可是她學習擊樂的起步較晚，在學校是個表現平平的學生，上課與她對話，她只會回答「好、不好」「是、不是」，外加點頭和搖頭。

有一天，學長帶著她來找我，希望加入打擊樂團，眾目睽睽之下，我不忍心拒絕。但當時她的能力真的不夠，我只好先讓她當「撿場」，負責樂團瑣事。路遙知馬力，思珊以勤奮努力累積實力，迎頭趕上他人。有一次，一位團員有事不能上場，我讓思珊試試，她一上台，果然不同凡響，自此成為樂團要角。後來更到法國取得「第一獎

演奏文憑」，獲得北藝大打擊樂博士，是位優秀的「戲劇音樂」專家。

團員何鴻棋是另一個奇蹟，我總笑說他是從垃圾堆中撿回的珍寶。從小活潑好動的他常打架，光是國中就換了好幾間學校；五年的藝專，他讀了七年才畢業。雖然有些調皮，不過阿棋一碰到打鼓就特別認真。

有次我帶他到國家音樂廳，感動激勵了他，自此他就愛上那裡，發憤圖強，後來甚至考上研究所，令人刮目相看。個性靈活的他在拉丁樂器和醒獅鑼鼓上表現特別傑出，深受觀眾喜愛。而他對於公益有一顆熱切的心，長期教弱勢朋友學擊樂，開啟彼此不一樣的人生視野。

吳珮菁是出色的打擊樂家，外型佳，學歷好，在舞台上耀眼奪目。但小時候她家的經濟狀況不理想，並不具備世俗眼中學習音樂的「條件」。她從小必須分擔家計，清晨跟著媽媽到市場賣餛飩，一邊幫忙，一邊念書。

另外，珮菁的手很小，不利彈奏樂器，不過包餛飩卻意外地練就她手指的靈活度，加上她自我要求很高，不斷砥礪自己挑戰更高技巧，練就了「六根琴槌」的精湛琴藝聞名，受到國際矚目。

黃堃儼則是我教過的學生裡最聰明的一個。但就因為天資聰穎，他幾乎不練習，在校也是憑天分和臨場反應過關，讓我很頭痛，擔心他不夠深入。我改變對他的教育方式，給他更多新的教材和表演機會，讓他從各種挑戰中學習，果然，激勵出他的才能。

慢一點、好動一點、家境辛苦一點、聰明過頭一點……，看似是學習之路的阻礙，但經驗告訴我，許多「人才」都是經過無數次挫折才能成功。就如同打擊樂曾被認為難登大雅之堂，但終究從舞台邊緣移到舞台中央。

今天考場上的成敗，不會定義孩子的未來。我相信每個人都是一塊「原石」，都是「才」，只要堅持夢想，熱情不滅，路就算迂迴了一點，終究會發光發亮！

原載於二〇〇九年八月十九日《聯合報》名人堂

一路相挺是
造就夢想的推進力

在社會上工作幾十年來，跟中央、地方政府或民間單位都有一些接觸、共事經驗，面對夢想的追求、工作上的困難與挑戰，如果有一路相挺的長官、同仁和朋友，就可能會造就出不同結果。

一路相挺的基礎在於信任，在於充分授權，也包括理念的認同與相通，一種對於專業的尊重及精神上的支持，在適當的時機提供協助，這些都是每一個人在工作職涯上，所需要的推進力，甚至是關鍵性的「臨門一腳」。

如果把這種關係，運用在主管與部屬間，這樣的主管，能有效帶領團隊運作，善於激發組織的創意與凝聚力，對團隊士氣也有激勵的效果，使得員工可以維持工作熱忱、願意投入、勇於提案；若在主管機關與部屬單位間，擴大授權幅度、從體制或法令的框架裡尋求彈性和變通，讓真正想做事的單位或個人，勇於任事、樂於承擔，將可以在業務的推動上，收到事半功倍的加乘成效。

公務機關法令繁瑣，在層層的官僚體制下，還必須面對社會大眾、民意機關和各

級監督單位，常有綁手綁腳情形，公務人員不免感嘆：公僕難為。專業的意見難以真正落實於施政，長此以往的「防弊重於興利」，造成動輒得咎，寫改善報告遠比政策規劃書來得多，也養成一個多做多錯、少做少錯的習慣，欠缺主動任事的精神與熱情，「多一事不如少一事」成為根深柢固的組織文化。

由於機緣之故，使我擔任主管的經驗中，很幸運遇到相挺的長官、同仁和朋友，在不同階段給予我支持與協助，成為工作推展上的重要助力。幾年前在兩廳院推動組織變革與轉型、完成機關法制化與改制，以及園區再造，許多工作都具高度創新性，一直在突破與挑戰各種可能性，難免與體制內的慣性和文化多所衝突，種種困難與束縛不斷，相當辛苦煎熬。因而，來自長官、同仁的信賴與支持、對於問題的快速回應與協助，使得業務推動過程，跨越不少障礙，也讓人歡喜做、甘願受，是「一路相挺」，共同成事的經驗，令人感懷不已。

能在互相信任的基礎上一起工作，逐步建立共識後，朝相同目標邁進，即使遭遇阻礙，也能齊心面對，合力解決，實為人生職涯上的美好經驗，證明事在人為。反之，則可能有截然不同的結果。團隊間由於缺乏互信，難以聚焦於共同理想或目標的追求，也可能因為彼此猜忌、消極掣肘，甚至敵對、拒絕溝通，不僅失去共事的意義，也造成組織的內耗或空轉，消磨志氣，無法產出合作綜效，更是組織走向衰敗的警訊，領導者不能不慎。

再就朋友或同儕間的關係來看，有時候，彼此相挺是一種尊重、信賴或義氣，有

時也來自所謂的革命情感，值得珍惜。如果打破了這樣的基礎，那麼「不信任感」則可能充斥其間，形成互動、往來的障礙，造成不必要誤解、難以對話，甚至付出加倍的心力，也難以克服藩籬，令人遺憾。

人生逐夢旅途中，難免遇到挫折與阻礙，而一個人能力有限，有同事、長官的支持、朋友的惺惺相惜，將可度過許多困難。相同的，如果我們也能適時給身旁的人必要協助，相信將是造就每個夢想的最重要力量。

原載於二〇一一年四月十二日《聯合報》名人堂

和・合・禾

台灣剛經歷過一場全國人民高度關注的重要選舉，各個候選人無不卯足全力自我推薦，爭取認同，希望在僧多粥少的選戰中取得一席之地。一個有心為人民、國家做事的人，必須通過無情的考驗，對手的攻擊與批評，甚至用放大鏡檢視公私領域的林林總總，最後才有機會為眾人服務。

從事藝術工作，也必須接受各種理性與感性的挑戰，外人常覺得不可思議，為什麼藝術家對於追求夢想、傳達理念，較一般人有更多的毅力與堅持，只為了追求一種精神層次的啟發，同時感染別人，只為了賦予「美」更多不同的意義和想像。

政治和藝術的屬性截然不同，卻都有著對夢想的追求與不足為外人道的辛酸，這是一個多元社會的特色，不同的角色扮演也代表不一樣的觀點並陳在社會發展的光譜上。歲末年終總讓人對過去有一些反省，對未來有一些期待，我嘗試以三個同音字來整理最近這段日子的思考脈絡。

和：在形容人與人之間的關係與感受上，具有正面意涵，如：和諧、和衷共濟等。

而在音樂方面，和字也被運用在和聲上。和聲是組成音樂的要素之一，在調性音樂中，和聲具有功能性和色彩性的意義，形成曲子結構的穩定或不穩定及多樣的變化效

果。我常比喻和聲為人際關係，和弦的變化很多，就好像每個人都有不同的性格與情緒，若要達到和諧的關係，每個人必須各司其職，發揮自己最大功能。

管弦樂團裡的各個聲部，不管是吹、打、拉、彈、唱，有著紛陳的演奏方式與角色，但在作曲家與指揮家的巧思下，呈現出眾志成城的圓融及和諧。政治的運作需要高度智慧，以及折衝與協商，如果能少一點爾虞我詐，少一點立場權謀，朝野邁向和解，俾能助於國家政策推動與地方永續發展。

合：有協力、共同的意思。高雄世運和台北聽奧兩大國際賽事，把台灣藝文界集合起來，充分展現我們的文化藝術活力。兩個製作團隊不約而同以台灣文化特色為主題，挖掘植根於豐富文化底蘊的元素及能量，克服時間、經費壓力，順利完成任務，也讓世界看到台灣的文化軟實力。

「團結力量大」是老生常談，但似乎自這兩大活動開始，政府與民間才更清楚意識到，當跨領域、跨界的人才一起合作時，所激發出的驚人創意與力量，因而愈來愈重視這種合作模式，並提高它在國家活動參與上的比例，的確，我們也看到更多的串連與聚合，好比說文創博覽會和花博。我們絕對有「合」的能力，未來更需要「合」的分享與再生。

禾：是穀類植物的總稱。台灣以農立國，農業更是所有產業的根本。金黃飽滿的稻穗會低頭，具有豐盈、滿足、謙遜、惜福等意涵，更可衍生為人和土地間的關係，只要辛勤耕耘，必有收穫。台灣缺乏天然資源，卻有溫暖的人情與充沛的人才庫，在

世界的競爭版圖上，只要腳踏實地，定位清楚，理解自己的優劣勢，一樣可以走出與眾不同的路。

明年，是民國一百年，對台灣是一個新的里程碑，是具有特殊意義的一年。在國家發展上，我們深盼社會上能多一些正向的思維，以群策群力取代單打獨鬥，才能創造一個豐收、滿載與滿足的美麗寶島家園。

原載於二〇一〇年十二月七日《聯合報》名人堂

「歸零與無限」——
學習無界線

藝術作為一種人類創作的表達與思維方式，其實是最一視同仁的產物，不管是對學習者、提供者、欣賞者來說，它都是平等無礙的。如果覺得有障礙，往往是心理的想法作祟，加諸有形無形的門檻，造成與藝術之間的隔閡。

我們或許會以為視障、聽障、肢障的人無法參與或學習藝術，甚至對他們感官或身體上的限制感到憐憫，事實上是多慮了；感官經驗不同的人，其他感覺會特別靈敏，當他們作藝術方面的呈現時，往往特別動人，給觀者無比鼓舞與震撼。

對於四肢五感健全的大多數人，反而容易忽略天生具有的感知能力，久而久之甚至產生「鈍化」的現象。法國默劇大師馬歇馬叟僅靠豐富的肢體動作，來傳達「無聲勝有聲」的生命力量，是一種對聽覺感官的強烈挑戰與深刻省思；如果我們矇住雙眼，就能察覺其他感官變敏銳，後印象派畫家高更也說：「為了看見，我閉上眼睛。」

台灣有許多不同障別的藝術團體或個人，無論是在視覺藝術或表演藝術上的表現，都令人刮目相看，例如由汪其楣教授創立的「拈花微笑聾劇團」、何鴻棋指導跨障別

的「極光打擊樂團」、由肢障者及視障者組成的「鳥與水舞集」等，都有著不受障礙圍限的正面能量和生命韌性；看到他們因為接觸和學習藝術而豐富了心靈，一般人很難不受到啟發。他們一樣有追求知識的權利，希望被平等的對待，只要給他們機會，障礙其實並不存在，最大的阻撓反而是一般人造成的。

為了引領不同專業背景的同學們在知識經濟的時代跨越界線，北藝大在規劃跨領域的通識課程中，納入涵括社會、人文、法律、自然與科技等領域主題，鼓勵學生在跨界學習經驗中自我探索與融合，培養打破框架的思考能力。去年特別邀請汪其楣教授開設「歸零與無限」的課程，她是位長期關注弱勢團體、集編導演於一身的戲劇學者；這門課主要是探討如何與特殊感官對象一起工作，發揮特長，突破外顯障礙，並把原本的專業和美學概念歸零，走向藝術無障界的可能。

這種觀念的挑戰與撞擊，對年輕學子來說是重要且必須的，讓他們學會不自我設限，學習拋開已有的想法，嘗試用他者的立場、更寬廣的視野看待各種障別的藝術工作者，重新思考什麼是「障礙」或「缺陷」，重新看待和自己不同的人。

當學生們看到聲劇團成員的自在神情與滿足笑容，雖然生理上不便，心理上卻比常人樂觀，這是一種心靈上的震撼。此外，在這個過程中，也讓同學進一步去思考，當我們看待生活、他人和自己的態度改變時，自然能夠體會到什麼才是「有」和「沒有」，並從領悟中重新詮釋生命的意義與價值。

《創意新貴》一書的作者理查・佛羅里達（Richard Florida）歸納出經濟發展的

3T──人才（Talent）、科技（Technology）、包容（Tolerance）。我認為包容是其中最關鍵的要素，因為它代表一種寬闊的態度和思維，開放的五感與真誠的接受，對於以創造力和軟實力來奠基專業的藝術工作者來說，更是重要。社會上有太多的人、事、物需要我們關心，千萬別小看自己的影響力。

原載於二〇一〇年十一月十六日《聯合報》名人堂

為這塊土地種一個希望

我在雜誌上讀到嚴長壽先生在退休後要到台東建立「希望學堂」的消息，我非常地感動，立刻傳了簡訊給他，表達我的敬佩和願意盡一份力的想法。他馬上回了簡訊說我是自投羅網，他正好想找我參與。過了一陣子，他打電話約我去台東走走。

我很喜歡東部，特別是台東，造訪過好幾次，也曾在遇到工作瓶頸時到台東省思一些事情，總在那裡找回重新出發的力量。因而台東之於我，總是親切的，而嚴先生卻領著我們看見台東的肌理和它待發的生命力。

我們被邀約在台東龍田村的鄉間騎單車，聞著釋迦和鳳梨田的香氣，在一條由小葉欖仁枝葉築起的綠色隧道停了下來，導遊阿度要我們在馬路上躺下來，用身體感受大地，以不同的角度看蒼穹和翠綠，再閉上眼睛傾聽風和鳥的聲音。那一刻，我覺得自己與土地好親近，感動充斥胸懷。

我們還去了藝術家、原住民歌手、背包客的「客廳」──「都蘭新東糖廠咖啡屋」。大家相聚於此聊天小酌，舞台上下的歌手你來我往，演唱著對方的創作，似乎每個人都會寫歌，都是藝術家。桌與桌間，不管認不認識，互相熱絡招呼，像是多年好友般把酒言歡，談彼此為何來到台東，愛上台東的哪裡。

一位和我聊開來的先生找我去看附近的藝術家工作室，果然，十點多的晚上，在幾步之遙外，一位藝術家正專注地雕塑作品，襯著虔誠的光暈，我看見了一個人對於藝術的炙熱。趁他告一個段落，我們上前致意，他笑著回應我們，說他正要去喝酒。倏忽藝術，倏忽生活，對他來說是習以為常的融合轉換，這就是住在這裡的人們迷人的生活態度！

而在鄰近的白守蓮部落裡，有一位老師帶著十幾位國高中生打「寶抱鼓」（由定置漁網的浮筒改製而成），雖然沒有受過正統的訓練，他們卻因為喜歡、熱情，積極練習，把鼓打得朝氣又迷人，形成當地的文化特色。樂團副團長何鴻棋先生也上場示範一段，小朋友們看到了另一種打法，眼睛為之一亮，和我們相約好暑假一起打鼓。

上述的行程是一種對生活價值的喚醒，這是嚴先生希望大家看到的台東，充滿人文、藝術和無限的生機！

台東因為地廣人稀，招生不足，產生許多廢棄小學，嚴先生將之活化再利用，請專業的老師和藝術家來教原住民和當地的小朋友學習音樂、藝術和其他技能。他和許多從台北搬遷到台東定居的人們，起心動念的是，創造一個體制外的教育機制，讓有藝術天賦的孩子不要埋沒在現有的教育制度裡，希冀藉由自信心的建立，使他們懂得珍惜和保護自己的土地與文化，安身立命的生活在這片豐饒之地。

同時，與鄰近有特色的藝術聚落、民宿和餐飲業者鏈結，創造他們可以一展長才的舞台；當他們的格局和視野不同，心態也會跟著改變；當觀光產業的結構起了革命

性的變化，文創產業也得以落實在庶民生活中。

這趟台東之旅令我感觸良多，思考著人與自然的關係，思考人們過去不一定正確的價值觀，思考我們能為這塊土地做些什麼。嚴先生以一種有機的方式，為這塊土地種下一個希望，我想我們也可以。

原載於二〇一〇年五月十二日 《聯合報》 名人堂

｜ 生命中的觸動

國家圖書館出版品預行編目（CIP）資料

文化每天都是進行式 / 朱宗慶著 . -- 初版 . --
臺北市 : 臺北藝術大學 , 遠流 , 2012.12
　面；　公分
ISBN 978-986-03-5292-4(平裝)

1. 藝術 2. 文化

907　　　　　　　　　　101025880

文化每天都是進行式

作者／朱宗慶
主編／郭美娟
編輯校對／林冠婷、陳絲綸、宋郁芳
封面設計／詹明芳
版面設計／上承設計有限公司

出版者／國立臺北藝術大學
發行人／朱宗慶
地址／臺北市北投區學園路 1 號
電話／ (02) 28961000（代表號）
網址／ http://www.tnua.edu.tw
法律顧問／林信和律師

共同出版／遠流出版事業股份有限公司
地址／臺北市南昌路二段 81 號 6 樓
電話 (02) 23926899 傳真 (02) 23926658
劃撥帳號 0189456-1
網址／ http://www.ylib.com

著作權顧問／蕭雄淋律師
法律顧問／董安丹律師

2013 年 1 月 2 日 初版一刷
2013 年 2 月 1 日 初版二刷
行政院新聞局局版台業字第 1295 號
定價／新台幣 350 元